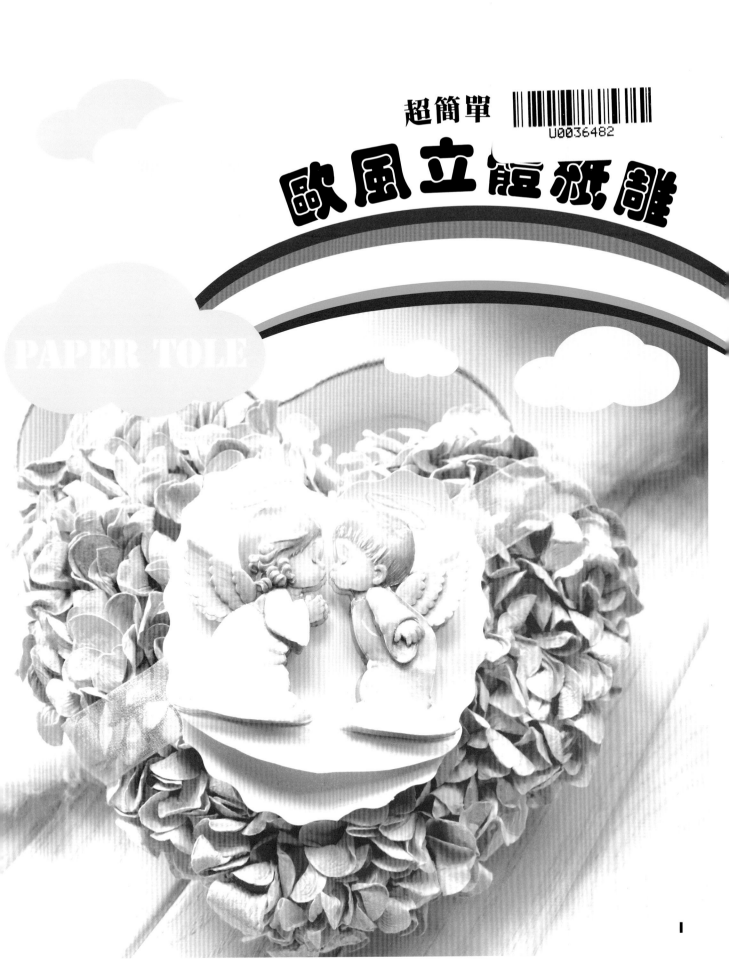

超簡單

U0036482

歐風立體紙雕

PAPER TOLE

歐風立體紙雕

美雅士浮雕美術館董事長

「美雅士文化機構」於15年前,將歐風立體紙雕引進台灣,讓此工藝除了能賞心悅目之外,也讓此工藝普及化,人人皆可製作。

梨萱是美雅士當時的開發部專員,除了研發歐風浮雕畫之製作及通路,也是教育訓練的專業人員。美雅士研發獨步全球中國風系列浮雕畫圖材,因藝術家遍及台灣、中國、美加地區,梨萱亦負責畫作版權事業業務。所以無論在歐式浮雕畫製作或中國風浮雕畫的領域,梨萱都能保持最新、最特殊的延伸創作,並突破以往歐式浮雕畫的製作方式及架構,衍生更多元化的創意。

此書是台灣第一本專業的歐風立體紙雕介紹及入門,讓有興趣的玩家進一步知道此工藝,也讓玩過此工藝的玩家參考,原來歐風立體紙雕也可以有更多源化的發展。

美雅士浮雕美術館董事長

王增元 作品

美國 *Manor Art Enterprises*

在偶然的機會認識了〝歐風立體紙雕〞後,就深深的為之著迷!心想這是如何透過5張～6張相同的圖案,可以設計製作出一幅幅奇妙與眾不同的立體圖畫,在歐風立體紙雕的學習中是愉快且樂趣無窮。為了讓更多人了解此文化工藝進而學習立體紙雕,並在幾年前全心全力投入其推廣的行列,但在推廣期間常常因為資料欠缺,文獻不夠完整而困難重重。

蕭老師,一位給予歐風立體紙雕新生命的藝術工作者,在紙雕的世界裡常常給我們新的驚奇與讚嘆,由於她對於紙雕的創新與獨特的想法與作法,讓我相信這臺灣第一本歐式立體紙浮雕的工具書,是我們期待已久,並且精彩可期的!

蔡寶慧 *Tsai pao hui* 於美國

簡淑媛 作品

PAPER ... E
目錄

超簡單上手！
歐風立體紙雕

2 切割墊

基本工具
與複合媒材

3 軟墊

9 尼龍筆

8 竹籤

6 造型凸筆

5 鶴首捏子

7 造型針筆

1 矽膠

4 筆刀

建議：
預防矽膠的瓶口處乾掉後無法使用，可以在用完時，多擠一些矽膠在瓶口處再關緊，這樣等下一次使用時，只須用鑷子夾起乾掉的矽膠即可使用。

1.矽膠
歐式立體紙雕最重要的材料工具之一。因為有矽膠才能做出漸層與高度，使得作品整體更加完美。在使用時，用量太多、處理不當，會使作品看起來有汙漬、不夠整潔。用量太少，作品會不夠扎實，圖片容易脫落，保存時間降低。

2.切割墊
配合筆刀使用，用於避免桌面刮傷。

3.軟墊
一般軟墊的材質與海棉片類似，也可利用電腦滑鼠片的柔軟面進行製作。

4.筆刀
歐式立體紙雕重要的工具之一。在使用時，刀鋒需保持鋒利，與圖面傾斜35-45度再進行切割會更好。

5.鶴首鑷子
用來夾取圖片及做造型的基本工具。

6.造型凸筆
使用造型凸筆壓邊，讓平順的紙具有浮雕的效果。

7.造型針筆
圖片上的紋路、皺摺、線條…等皆需使用。

8.竹籤
與矽膠搭配使用。如：鋪平底座、調整圖案高度、上亮光劑。

9.尼龍水彩筆
搭配亮光劑及溶劑使用。不易掉毛、使用性久、筆刷尺寸多，一般常選用5mm~7mm的筆刷居多。（一般美術社、書店皆有販賣）。

16 擠壓器

基本工具 與複合媒材

11 小剪刀

15 完稿噴膠

14 透氣膠帶

10 描邊筆

13 亮光劑

12 溶劑

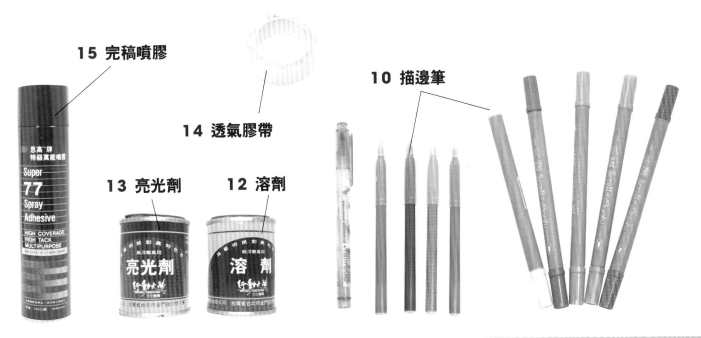

10.描邊筆
以水性居多。可遮掩白色的邊，也能加強陰影效果。

11.小剪刀
做為修圖使用。是處理不規則圖片最好的工具，例如：剪草的效果、動物的毛、或人物的頭髮…等，剪完後的效果會更加自然、生動。

12.溶劑
配合亮光劑使用。亮光劑太稠，可用溶劑稀釋調和。當尼龍筆乾硬時，將筆浸泡至溶劑中，軟化後即可使用。

13.亮光劑
有油性及水性，選擇水性亮光劑的品質是最合適。作品完成後，漆上亮光劑，不但能保護作品使作品顏色不易退色與變型。乾後，作品會呈現出光亮透明狀，像陶瓷般的效果。

14.透氣膠帶
當手誤裁切錯時，可利用透氣膠帶貼於後方做修補。

15.完稿噴膠
在鋪底圖時，也可考慮使用噴膠。一般美術社或書店均有販售。

16.擠壓器
雜貨五金行、美術社、賣場都有販售。

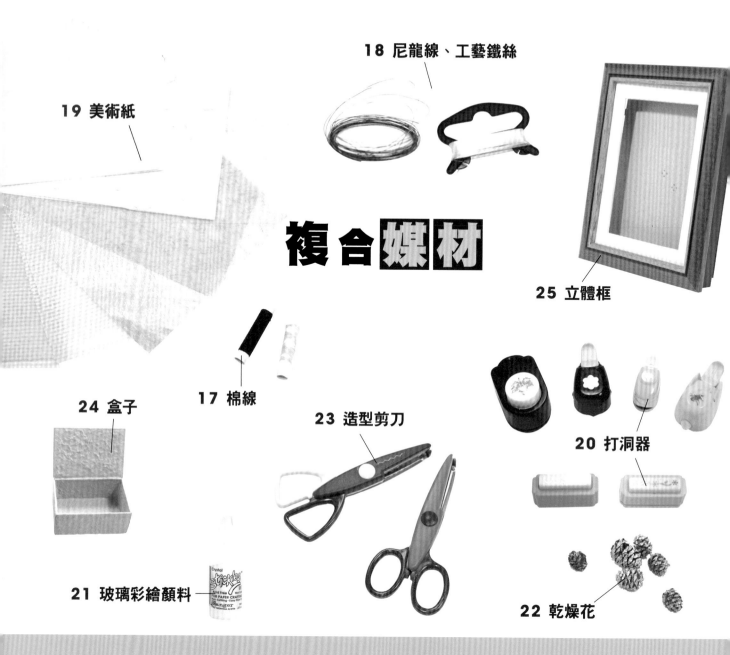

18 尼龍線、工藝鐵絲

19 美術紙

複合媒材

25 立體框

24 盒子

17 棉線

23 造型剪刀

20 打洞器

21 玻璃彩繪顏料

22 乾燥花

17.棉線
是家中很普遍的用品。

18.尼龍線、工藝鐵絲
釣魚線、風箏線都可以，當細小的圖材不想用矽膠的力量支撐，可選擇用尼龍線。

19.美術紙
做為底紙使用，一般書店或美術社都有售。

20.打洞器
裝飾背景或邊框使用。

21.玻璃彩繪顏料
使作品增添的立體感，加強水滴及光源的效果。

22.乾燥花
運用少量的裝飾品材料，來增加作品的豐富感。

23.花樣造型剪刀
與打洞器的功用相同，使作品增添花樣。

24.盒子
可將完成的小作品，貼至盒子的上方製作成紙雕的收藏盒。

25.立體框
完成的作品可以裱褙保護，書店和賣場均有販售。

第1章
基本介紹

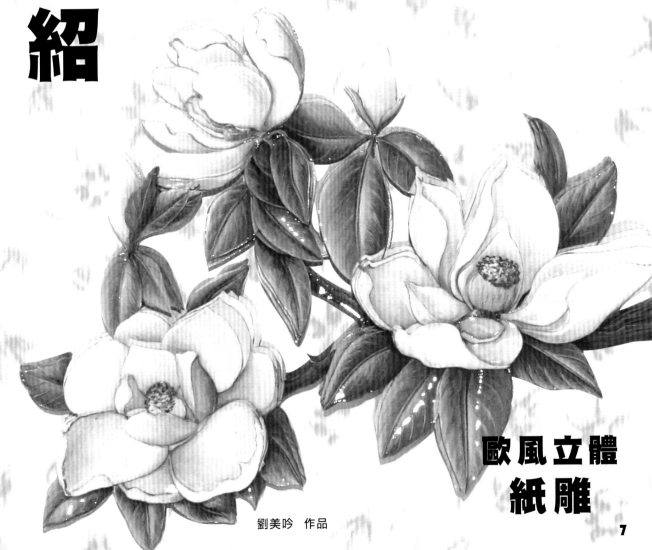

歐風立體
紙雕

劉美吟 作品

歐風立體紙雕

由 來 與 歷 史

　　歐風立體紙雕 在台灣也稱 「歐式立體紙浮雕」、「浮雕畫」、「影子畫」、「3D立體紙雕」。最早起於15世紀，在蘇俄發現的一幅「花浮雕」，花瓣是取材於染色過的皮件，一片一片地分層黏貼，因層次前後不同，而形成了立體浮雕工藝。到了17世紀義大利威尼斯，在當時的富豪貴族們介於經商買賣，將東方的陶瓷及亮漆鮮明的家具引進，帶動當時的貴族流行。在貧富差距的社會，一般平民只能顧及生活衣食，對於貴族的流行，只能望塵莫及。生活盡是如此，一群喜愛創作的工匠及工藝家們，利用相同的印刷圖片，先分析圖案的遠近，再進行切割及造型。當時工藝的技術稱為「Decoupage」，原意是「切割」；作品完成後，再用亮光漆與框結合保護作品。

　　完成的紙雕作品，可以呈現出像是陶瓷或金屬的效果，因此稱為「Paper　Tole」。

　　在當時的社會環境掀起了「平民藝術」，也稱「窮人藝術」。而這類藝術漸漸地被接受，成功的被人民做為生活休閒，更成為貴族富豪的小飾品。在18世紀後，開始流傳至美國、加拿大、澳洲、日本、韓國…等等，世界各地的國家通稱「歐式立體紙雕－ Paper Tole 、 Shade box」，才藝界稱「3D藝術」、「3D剪貼畫」、「陶瓷畫」、「紙的金屬薄片」…等。

　　「歐風立體紙雕」的優點是讓不擅長繪畫能力或是工藝基礎不太好的人，也能獨自完成一幅立體紙雕。只要用五~六張相同的圖畫、正確的製作方法，男女老少，人人都能創作。

PAPER TOLE
歐風立體紙雕

種 類 與 風 格

第 1 種「荷蘭風格」

做法主張觀圖法，不用依照分解圖即可製作完成。在準備材料、做法都比較簡單，最多
使用6張圖材。即可完成一幅作品、作品的高度比例較平均，矽膠較不明顯的看到，此
書所介紹的做法是荷蘭風格。

第 2 種「澳洲風格」

較大的差別是作品的高度表現。從側面會看到明顯的矽膠或壓克力條，但正面卻是視覺
效果極加的作品。當有分解圖時，是比較容易上手；相反，沒有分解圖時，較難自行分
解製作。圖材製作張數須配合圖案難易度而增加。

第 3 種「日式風格」

強調「超精緻」的製作。製作的工具、配件比較多且較複雜。但優點是教學部份會提供
分解圖與說明，並要求呈現效果較高、且精細；缺點是需要花的時間及成本相對提高。
圖材製作張數須配合圖案難度增加，與澳洲風格相同。

　　以上這三種風格的簡單介紹與區分。目前在台灣也有美國風格、英國風格或許還有
其他風格，若能善用每種風格的優點，此工藝即成為自己獨樹一格的創作。

發 展 與 應 用

　　「歐風立體紙雕」的作品視覺享受，讓許多廣告界、媒體界運用相同或類似的製作方
式，讓商品增加更多的立體創意。例如：立體人型立牌、立體廣告DM、立體告示牌…
等。

　　在生活物質品質提升的社會，此項工藝技巧及應用，陸續延伸到各行各業，成為業界
的新創意。

第2章
基本技法

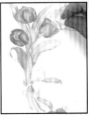

底圖

也稱底座。上完矽膠或噴膠時,先黏貼於厚卡紙上後,用乾淨的衛生紙將底圖的空氣壓平擠出;並且注意是否黏貼牢固和空氣是否留於卡紙中。

禁止使用水性的黏膠,因為會使紙變軟以及鬆弛。

基 本 技 法

底

描邊

通常切割完後的紙從側面看會產生白邊,所以用描邊筆將白邊補上顏色,更能提高立體的效果。假如描邊筆的水份過多,會讓圖片邊緣的顏色擴張,造成作品顏色不均。

建議使用前,先確定無誤再進行製作;也可使用一般尖頭彩色筆、2B鉛筆、色鉛筆。

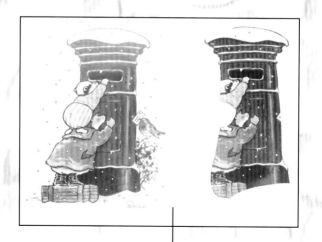

製作時必需的前置作業，當遇到圖案重疊或較複雜的圖，可以先將圖案劃分區域，再進行局部的細分。

此動作可避免圖案分割時有誤而造成圖材短少。

劃分區域

預取

也稱偷圖。是將會被覆蓋的圖案先切割下來，可省下一張圖材而避免浪費。

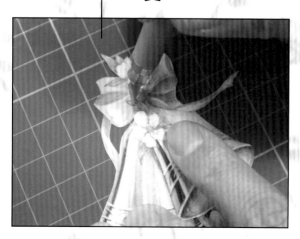

斷圖

圖與圖的連結狀態，看起來是斷裂或不自然。如果黏貼後產生此現象，可將圖重新調整位置。

基本技法

底

借力

假如旁邊有其他圖片會被再次覆蓋，可將矽膠放在被覆蓋的區域上。

因許多細小的圖片黏貼時，不容易控制矽膠的量，導致周圍會溢出許多矽膠，為保持作品的乾淨，可利用此方式處理。

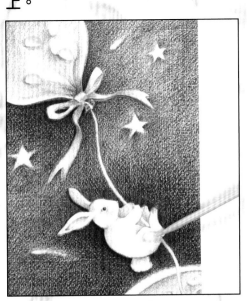

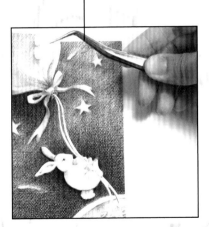

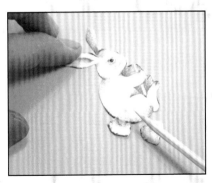

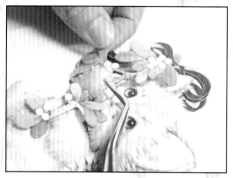

當作品需將圖片上下交錯的處理方式時就可使用此方法。

此方式讓作品的連接及層次更加自然，還可節省圖材數量。

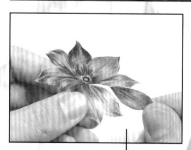

穿插

指壓

以手指的力量而折、壓出其效果。

可讓平面的紙片看起來多些弧度及柔軟度，使作品更自然、不呆板。

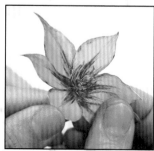

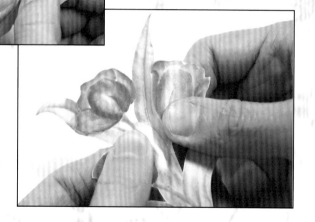

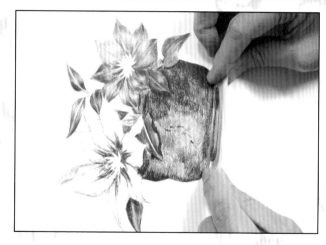

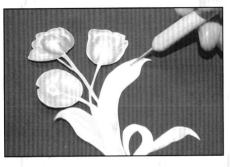

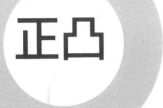

在圖片的正面用造型筆
壓過後,便會產生凹陷
的效果,使其更顯現出
深度。

同樣的方法用在任何圖片
上使其更真實。

正凸

基 本 技 法

底

反凸

將圖片翻面用造型筆壓
過,在翻回正面,則會
產生突出的效果,同樣
的可以增添立體感。

同樣的方法用在任何圖片
上使其更真實。

利用鶴首鑷子將圖片的邊緣，夾出一點弧度使得有流線的效果。

夾邊

剪鬍鬚

用小剪刀做出效果，會使更加自然。以「多層次表現」，能讓圖案看起來更加生動。

如：處理叢林及草 、毛髮 、羽毛…等。

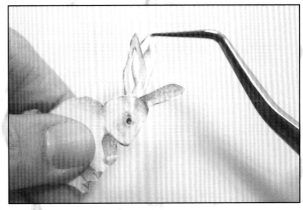

基　本　技　法

後補

有時能將完成的圖層，在圖塊下方再加一層。

可增加明顯的層次，並節省圖材的數量。

禁止使用水性的黏膠，因為會使紙變軟以及鬆弛。

底

接圖

當圖材不小心切斷錯誤，能用透氣膠帶做修補。

建議盡量用在比較下方的圖層。

作品完成後，必須檢查矽膠是否沾到圖面，可用鑷子將多餘的膠夾起。

收尾

上漆

可以用尼龍筆慢慢的塗上亮光漆、直接放入亮光漆中或用亮光噴漆直接噴灑。

收尾請小心亮光漆的用量，筆毛上沾太多劑量容易滴到底圖上，導致破壞作品美感。

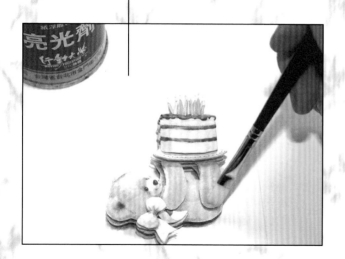

歐風立體
紙雕

第3章

教學示範

王增元 作品

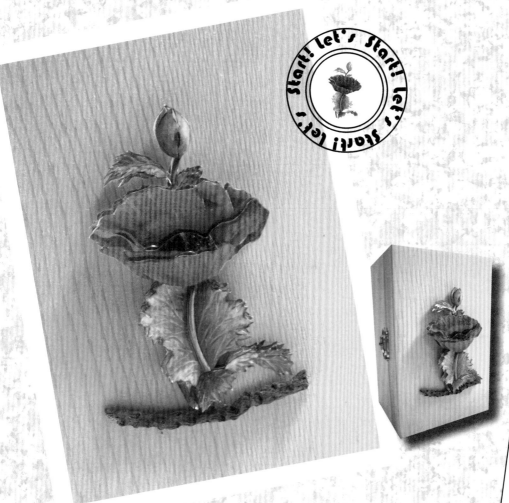

Start! let's Start! let's Start! let's Start! let's

罌粟花

難易度 �‍↗

工具材料：
材張數x4、筆刀、切割墊、
造型針筆、造型凸筆、軟
墊、矽膠、竹籤、鶴首鑷
子、亮光漆、尼龍筆、盒子

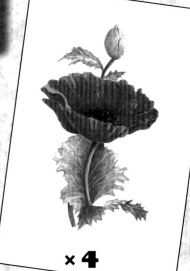

×4

建議：
使用矽膠黏貼時，仔細看清楚
標示名稱，才不會弄錯。

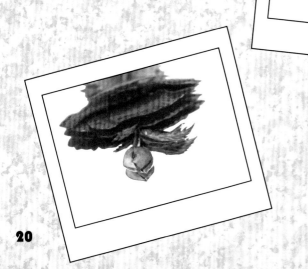

20

Let's Start!

分解的準備

拿起四張圖材，配合筆刀和切割
墊來開始分解吧！

花一

花二

花三

花瓣

let's start!

造型筆&手

造型凸筆、造型針筆、描邊筆、手：
搭配這幾種工具來加強紙的立體感。

花 一

1.先用造型針筆在正面壓線

2.手撥一撥產生弧形

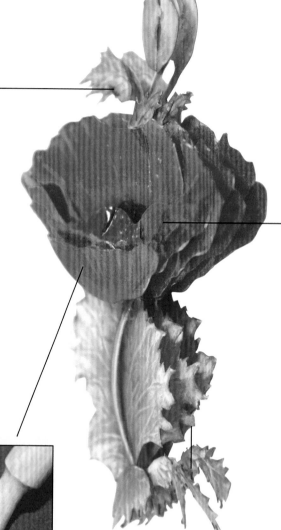

花 瓣

用造型凸筆在背面畫弧度

花 三

1.造型凸筆在正面畫弧度

2. 用手撥一撥產生弧形

花 (一)

第一層

注意：層次
是由下往上
數喔！

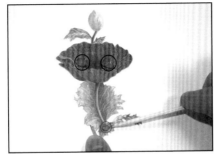

1-1 在底圖的罌粟花，先上些矽膠。

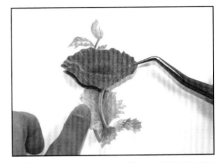

1-2 用鶴首鑷子將花一的圖塊輕輕貼上。

花 (二)

第二層

注意：層次
是由下往上
數喔！

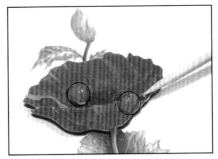

2-1 上些矽膠。

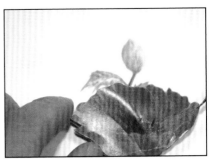

6-2 鶴首鑷子將花二的圖塊輕輕貼上。

花 (三)

第三層

注意：層次
是由下往上
數喔！

3-1 略乾後，在花朵處上些矽膠。

3-3 鶴首鑷子將花三的圖塊輕輕貼上。

上漆與組合

4-1 完全乾後，用尼龍筆沾亮光漆，順著方向輕輕的塗均勻。

4-2 最後，待亮光漆風乾後，再將罌粟花黏貼盒子上。

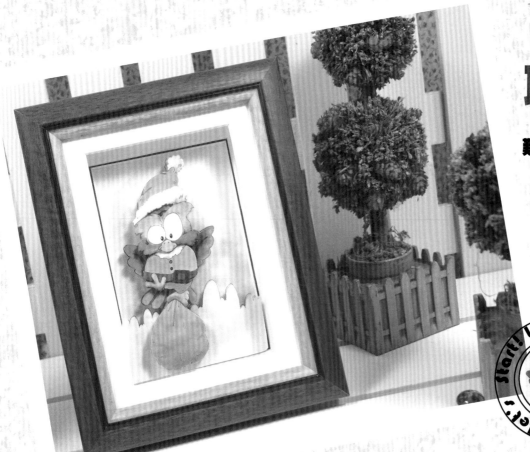

耶誕鳥

難易度 ★

建議：
使用矽膠黏貼時，
仔細看清楚標示名
稱，才不會弄錯。

工具材料：
圖材張數x5、筆刀、切割
墊、造型針筆、造型凸
筆、軟墊、描邊筆、矽
膠、竹籤、鶴首鑷子、亮
光漆、尼龍筆、立體框

× 5

let's start!

分解的準備

拿起四張圖材，配合筆刀和切割墊來開始分解吧！

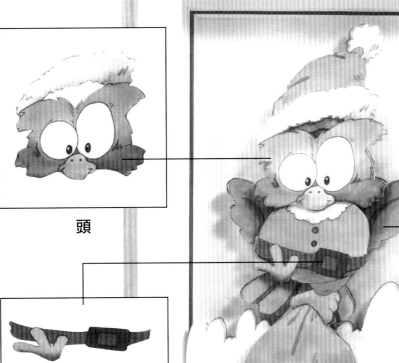

頭

腰帶

背景

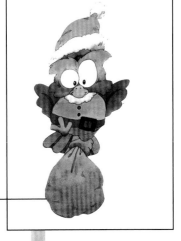

身體一

身體二

let's Start!

造型筆 & 夾子

造型凸筆、造型針筆、描邊筆、手：
搭配這幾種工具來加強紙的立體感。

頭

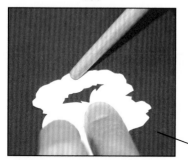

1.造型凸筆在背面壓弧度

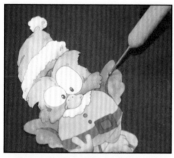

1.先用造型針筆在正面壓線

2.翻面後，用造型凸筆壓弧度

3.最後用描邊筆畫邊

身體一

背景

1.造型凸筆壓出弧度

2.用描邊筆畫邊

身體二

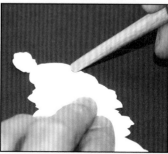

1.造型凸筆先壓弧度

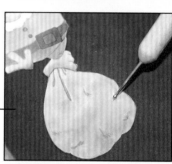

2.用造型針筆在正面壓線

3.最後，用手撥一撥產生弧度

腰帶 & 腳

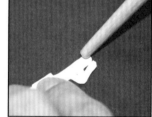

1.用造型凸筆在背面壓弧度

26

底圖

參考〔基本技法〕單元

1-1 在底圖的背面均勻上矽膠。

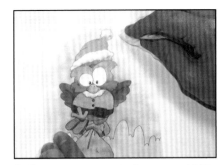

1-2 貼上後，用衛生紙壓平並擠出空氣。

背景（一）

第一層

注意：層次是由下往上數喔！

2-1 在底圖的背景處，上些矽膠。

2-2 用鶴首鑷子將背景的圖塊輕輕貼上。

身體（一）

第二層

注意：層次是由下往上數喔！

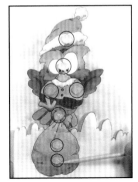

3-1 先上些矽膠

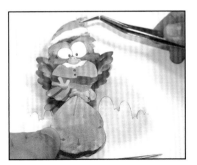

3-2 鶴首鑷子將身體一的圖塊輕輕貼上。

身體（二）

第三層

注意：層次是由下往上數喔！

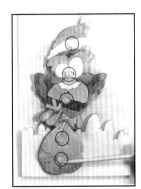

4-1 略乾後，再上些矽膠。

4-2 用鶴首鑷子輕輕將身體二的圖塊貼上。

頭

5-1 略乾後，在頭處上些矽膠。

5-2 將頭的圖塊用鶴首鑷子輕輕
貼上。

腰帶 & 腳

6-1 在腰帶處上少許的矽膠。

6-2 用鶴首鑷子將腰帶圖塊貼
上。

調整與收尾

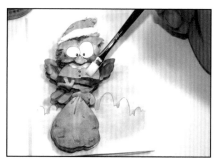

調整：一邊貼圖塊，就一邊做調
整。

上漆：完全乾後，用尼龍筆沾亮
光漆，順著方向輕輕的塗均勻。

若作品完成後才發現位置歪
了，可在最後將膠剪下，重新
貼上。

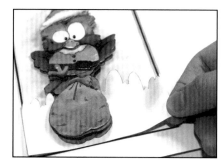

裱框：最後，將預先購買的框，
把耶誕鳥裱裝。

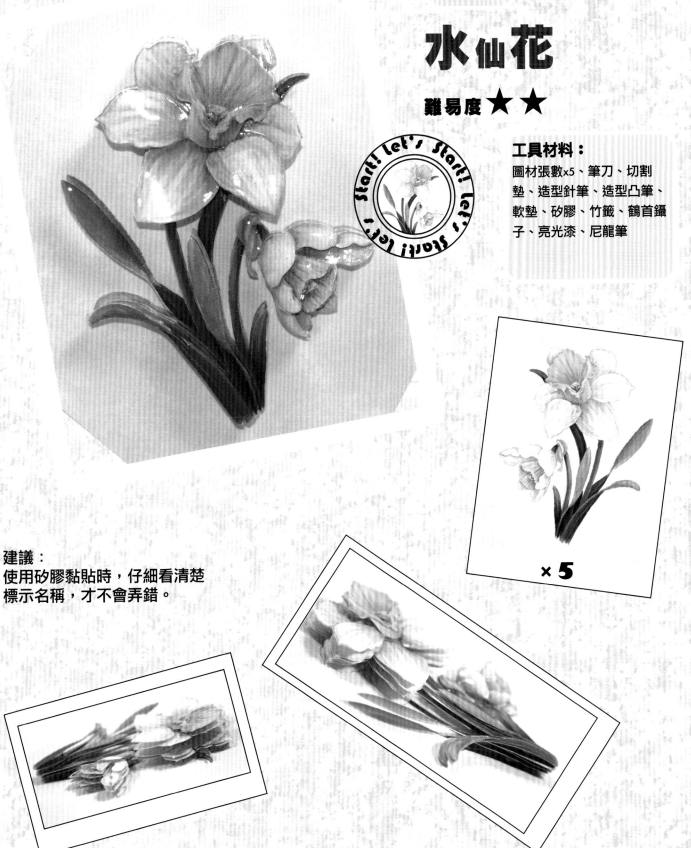

教作**3**：

水仙花

難易度 ★ ★

工具材料：
圖材張數x5、筆刀、切割
墊、造型針筆、造型凸筆、
軟墊、矽膠、竹籤、鶴首鑷
子、亮光漆、尼龍筆

× 5

建議：
使用矽膠黏貼時，仔細看清楚
標示名稱，才不會弄錯。

29

let's start!

分解的準備

拿起四張圖材，配合筆刀和切割
墊來開始分解吧！

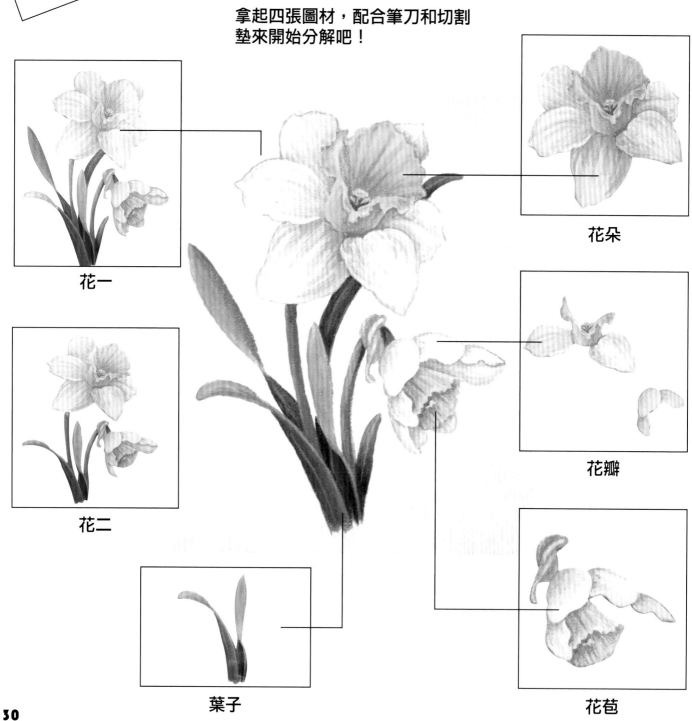

花一

花二

葉子

花朵

花瓣

花苞

造型凸筆 & 造型針筆

搭配這幾種工具來加強紙的立體感。

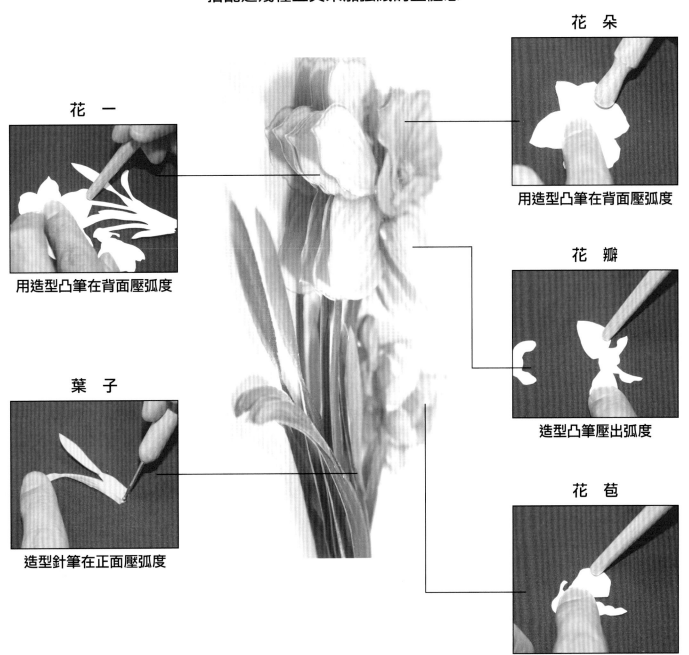

花 一

用造型凸筆在背面壓弧度

葉 子

造型針筆在正面壓弧度

花 朵

用造型凸筆在背面壓弧度

花 瓣

造型凸筆壓出弧度

花 苞

造型凸筆在背面壓出弧度

花 (一)

第一層

注意：層次
是由下往上
數喔！

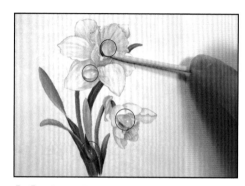

1-1 底圖先上些矽膠。

1-2 用鶴首鑷子將花一的圖塊輕輕貼上。

花 (二)

第二層

注意：層次
是由下往上
數喔！

2-1 上些矽膠。

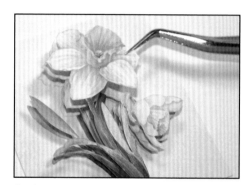

2-2 鶴首鑷子將花二的圖塊輕輕貼上。

花朵

第三層

注意：層次
是由下往上
數喔！

3-1 在花朵處上些矽膠。

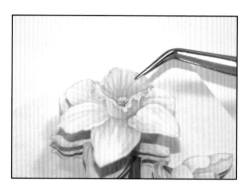

3-2 用鶴首鑷子將花朵的圖塊輕輕貼上。

花苞

第三層

注意：層次
是由下往上
數喔！

4-1 在花苞處上少許的矽膠。

4-2 用鶴首鑷子輕輕將花苞的圖
塊貼上。

花瓣

第四層

注意：層次
是由下往上
數喔！

5-1 略乾後，上些矽膠。

5-2 將花瓣的圖塊用鶴首鑷子輕
輕貼上。

葉子

第四層

注意：層次
是由下往上
數喔！

6-1 上少許的矽膠。

6-2 用鶴首鑷子將葉子貼上。

調整與收尾

上漆

花卉的多層次是美麗的，還可
以將多餘的葉子再多些層次，
效果更好。

完全乾後，用尼龍筆沾亮光漆，
順著方向輕輕的塗均勻。

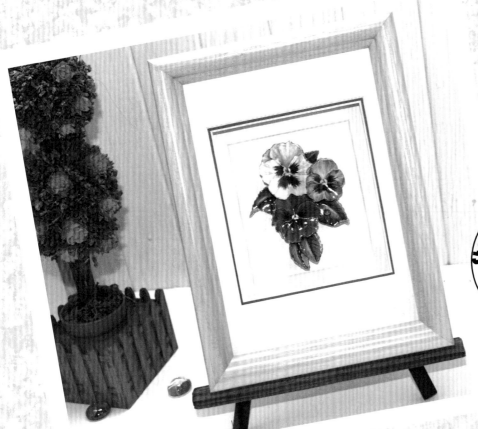

三色菫

難易度 ★

建議：
使用矽膠黏貼時
，仔細看清楚標
示名稱，才不會
弄錯。

工具材料：
圖材張數五張、筆
刀、切割墊、造型針
筆、造型凸筆、軟
墊、矽膠、竹籤、鶴
首鑷子、亮光漆、尼
龍筆 、立體框

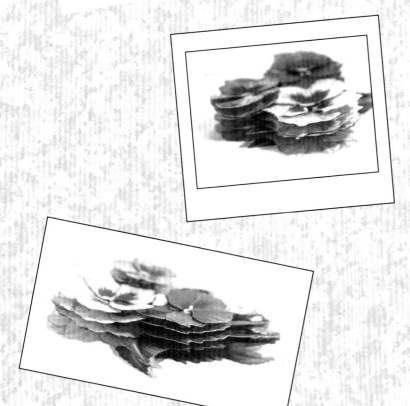

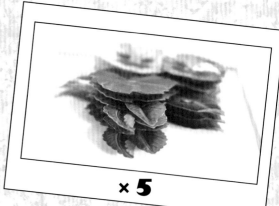

× **5**

let's
Start!

分解的準備

拿起四張圖材，配合筆刀和切割
墊來開始分解吧！

花

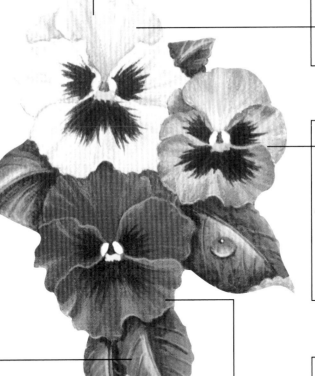

葉子

花瓣一

花瓣二

花瓣三

造型凸筆 & 造型針筆

搭配這幾種工具來加強紙的立體感。

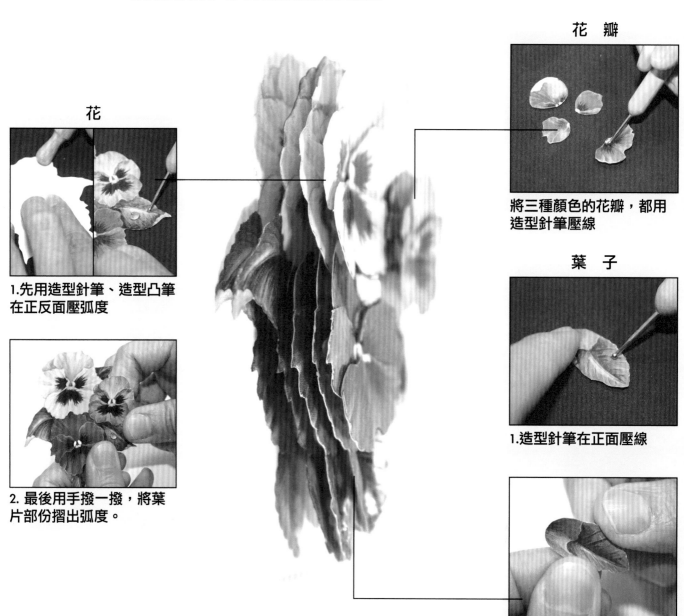

花

1.先用造型針筆、造型凸筆在正反面壓弧度

2. 最後用手撥一撥,將葉片部份摺出弧度。

花 瓣

將三種顏色的花瓣,都用造型針筆壓線

葉 子

1.造型針筆在正面壓線

2.用手撥一撥

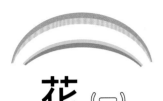

花（一）

第一層
注意：層次是由下往上數喔！

1-1 在底圖的三色堇，先上些矽膠。

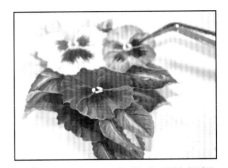

1-2 用鶴首鑷子將花的圖塊輕輕貼上。

葉子

第二層
注意：層次是由下往上數喔！

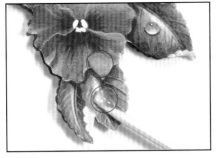

2-1 在葉子處上些矽膠。

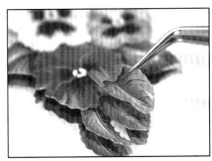

2-2 鶴首鑷子將葉子的圖塊輕輕貼上。

花瓣（一）

第二層
注意：層次是由下往上數喔！

3-1 先上些矽膠。

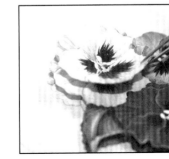

3-2 鶴首鑷子將花瓣一的圖塊輕輕貼上。

花瓣（二）

第三層
注意：層次是由下往上數喔！

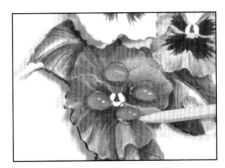

4-1 上些矽膠。

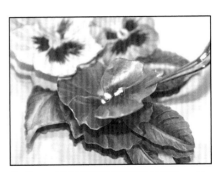

4-2 用鶴首鑷子輕輕將花瓣二的圖塊貼上。

花瓣 (四)

第四層
注意：層次
是由下往上
數喔！

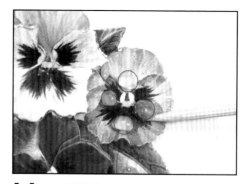

1-1 上些矽膠。

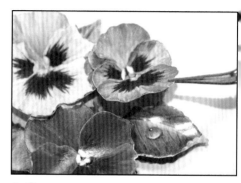

1-2 將花瓣三的圖塊用鶴首鑷子輕輕貼上。

調整與收尾

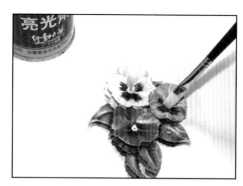

6-1 完全乾後，用尼龍筆沾亮光漆，順著方向輕輕的塗均勻。

6-2 最後，將三色菫裱裝。

補充

你也可以

這樣做!

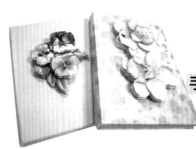

手工書封面就是這麼簡單

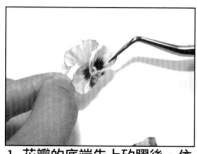

1. 花瓣的底端先上矽膠後，依序組合。

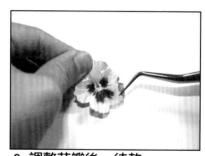

2. 調整花瓣後，待乾。

3. 最後，放在手掌上壓弧度。

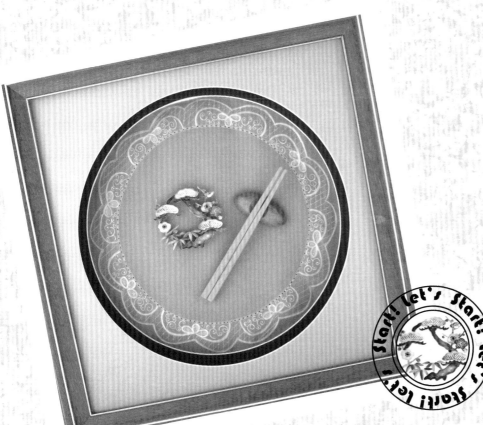

教作 **5**：

日本櫻花

難易度 ★

工具材料：
圖材張數x5、筆刀、切割
墊、矽膠、竹籤、鶴首鑷
子、亮光漆、尼龍筆

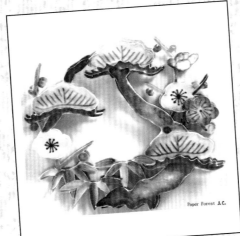

Paper Forest J.C.

×**4**

Paper Forest J.C.

建議：
使用矽膠黏貼時，仔細看清
楚標示名稱，才不會弄錯。
圖案提供：朱淑貞

let's start!

分解的準備

拿起四張圖材，配合筆刀和切割墊來開始分解吧！

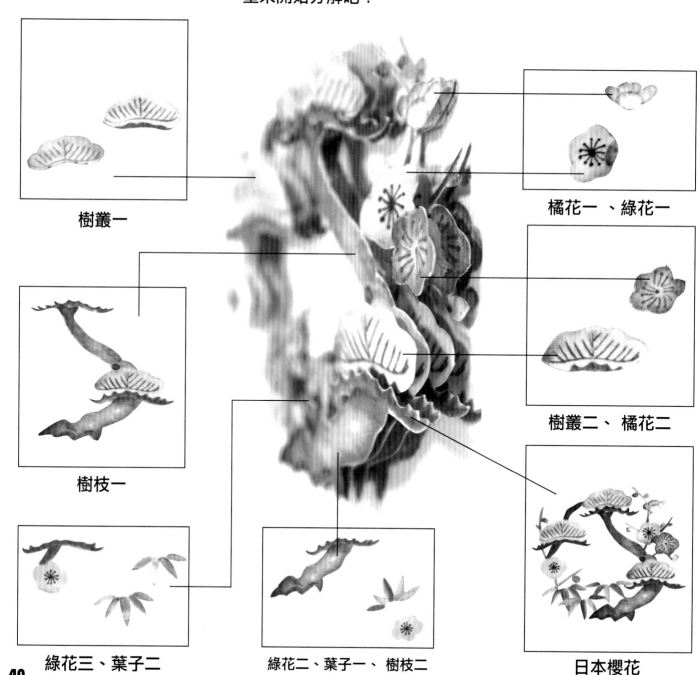

樹叢一

橘花一 、綠花一

樹枝一

樹叢二、 橘花二

綠花三、葉子二

綠花二、葉子一、 樹枝二

日本櫻花

日本櫻花

第一層

注意：層次是由下往上數喔！

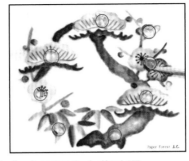

1-1 在底圖先上些矽膠。

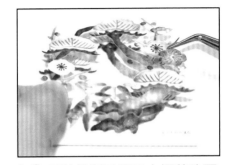

1-2 用鶴首鑷子將日本櫻花的圖塊輕輕貼上。

樹叢 (一)

第二層

注意：層次是由下往上數喔！

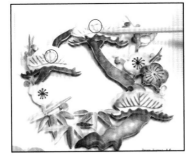

2-1 上少許的矽膠。

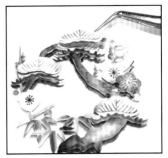

2-2 鶴首鑷子將樹叢一的圖塊輕輕貼上。

橘花、綠花 (一)

第二層

注意：層次是由下往上數喔！

3-1 .先上些矽膠。

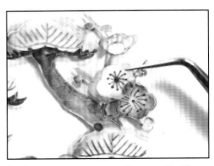

3-2 鶴首鑷子將橘花一、綠花一的圖塊輕輕貼上。

樹枝 (一)

第三層

注意：層次是由下往上數喔！

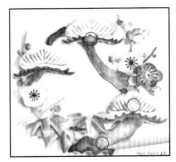

4-1 上些矽膠。

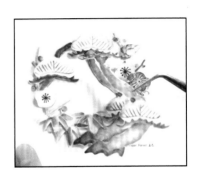

4-2 用鶴首鑷子輕輕將樹枝一的圖塊貼上。

樹叢 (二)
橘花 (二)

第四層

注意：層次
是由下往上
數喔！

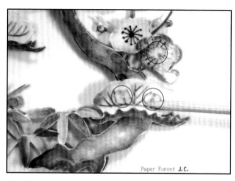

5-1 略乾後，上些矽膠。

5-2 將樹叢二、橘花二的圖塊用鶴首鑷子輕輕貼上。

綠花 (二)
葉子
樹枝 (二)

第五層

注意：層次
是由下往上
數喔！

6-1 略乾後，上些矽膠。

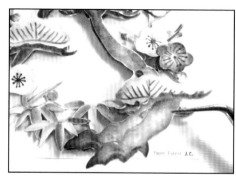

6-2 用鶴首鑷子將綠花二 、葉子、樹枝二的塊貼上。

綠花 (三)
葉子 (二)

第六層

注意：層次
是由下往上
數喔！

7-1 上些矽膠。

7-2 用鶴首鑷子將綠花三、葉子二的圖塊貼上。

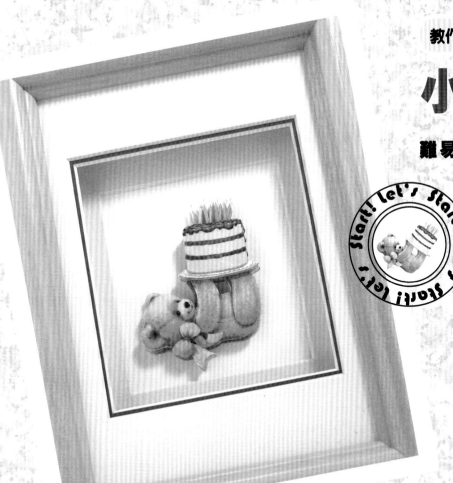

小熊蛋糕

難易度 ★ ✔

Start! Let's Start! Let's Start! Let's Start! Let's

工具材料：
圖材張數x5、筆刀、切割
墊、造型針筆、造型凸
筆、軟墊、矽膠、竹籤、
鶴首鑷子、亮光漆、尼龍
筆、立體框

× 5

建議：
使用矽膠黏貼時，仔細看清楚
標示名稱，才不會弄錯。

let's
Start!

分解的準備

拿起四張圖材,配合筆刀和切割
墊來開始分解吧!

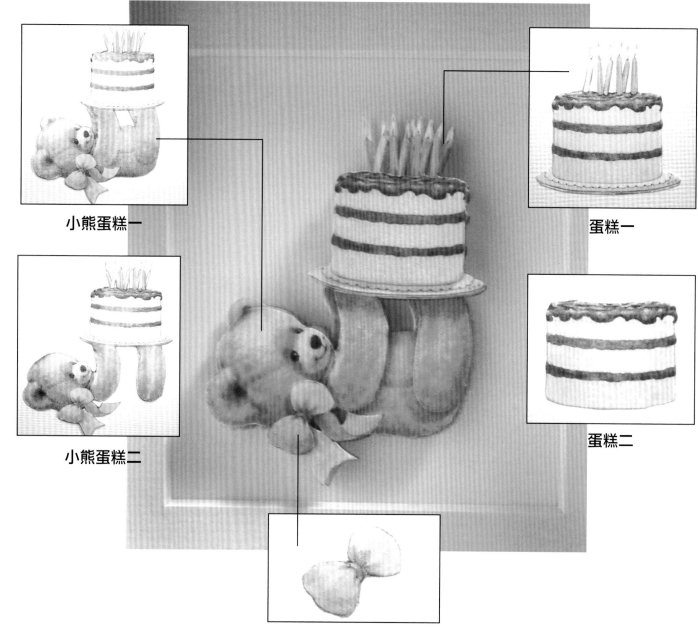

小熊蛋糕一

小熊蛋糕二

蛋糕一

蛋糕二

藍色蝴蝶結

造型筆&夾子

造型凸筆、造型針筆、描邊筆、手：
搭配這幾種工具來加強紙的立體感。

蛋 糕 一

1.造型凸筆壓出弧度

2.用造型針筆壓線

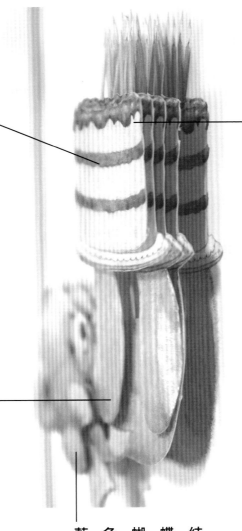

蛋 糕 二

1. 用造型凸筆在背面壓弧度

2.造型針筆正反面壓線

3.鶴首鑷子折出痕跡

小 熊 蛋 糕 二

用造型凸筆在背面畫出弧度

藍 色 蝴 蝶 結

1.用造型針筆壓線

2. 再用造型凸筆壓弧度

小熊蛋糕

（一）

第一層

注意：層次
是由下往上
數喔！

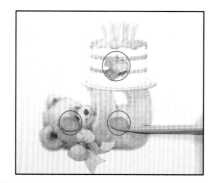

1-1 在底圖的小熊蛋糕，先上些矽膠。

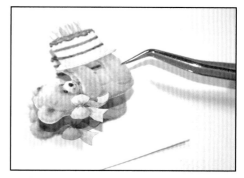

1-2 在用鶴首鑷子將小熊蛋糕一的圖塊輕輕貼上。

小熊蛋糕

（二）

第二層

注意：層次
是由下往上
數喔！

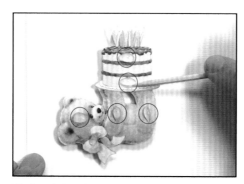

2-1 略乾後，再上些矽膠。

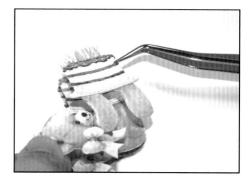

2-2 鶴首鑷子將小熊蛋糕二的圖塊輕輕貼上。

蛋糕 **（一）**

第三層

注意：層次
是由下往上
數喔！

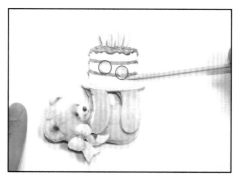

3-1 略乾後，在蛋糕處上些矽膠。

3-2 鶴首鑷子將蛋糕一的圖塊輕輕貼上。

蛋糕 (二)

第四層

注意：層次是由下往上數喔！

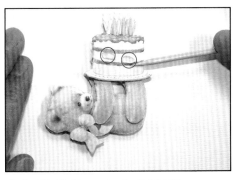

4-1 略乾後，在上些矽膠。

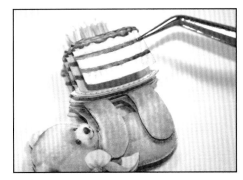

4-2 用鶴首鑷子輕輕將蛋糕二的圖塊貼上。

藍色蝴蝶結

第五層

注意：層次是由下往上數喔！

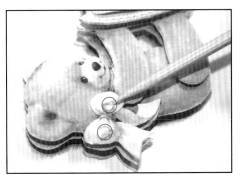

5-1 在蝴蝶處上少許的矽膠。

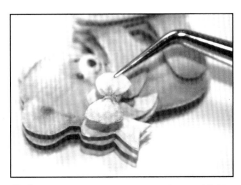

5-2 將藍色蝴蝶結的圖塊用鶴首鑷子輕輕貼上。

調整與收尾

調整：一邊貼圖塊就需要不時的調整。

上漆：完全乾後，再用尼龍筆沾亮光漆，順著方向輕輕的塗均勻。

裱框：可預先買好框，當作品完成後就可以放入框中。

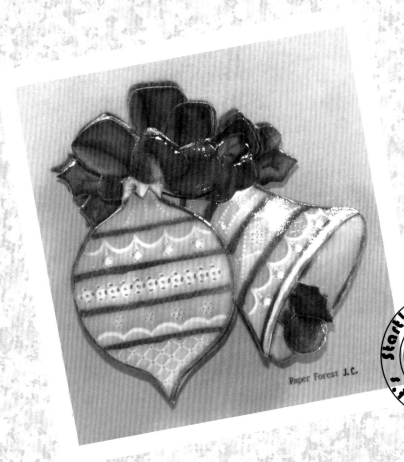

Paper Forest J.C.

鈴 鐺

難易度 ★ ↗

工具材料：
圖材張數x5、筆刀、切割
墊、造型凸筆、軟墊、矽
膠、竹籤、鶴首鑷子、亮
光漆、尼龍筆、立體框

Start! let's start! let's
start! let's

× 5

建議：
使用矽膠黏貼時，仔細看清
楚標示名稱，才不會弄錯。
圖案提供：朱淑貞

Paper Forest J.C.

let's
start!

分解的準備

拿起四張圖材，配合筆刀和切割
墊來開始分解吧！

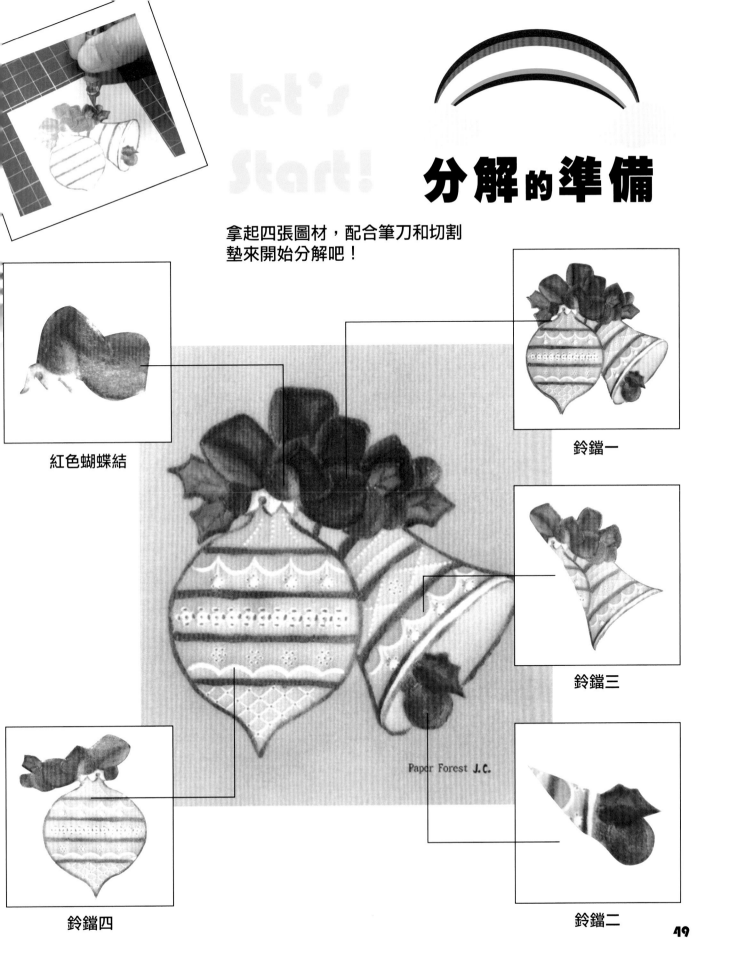

紅色蝴蝶結

鈴鐺一

鈴鐺三

鈴鐺四

鈴鐺二

Paper Forest J.C.

let's
start!

造型凸筆

搭配這幾種工具來加強紙的立體感。

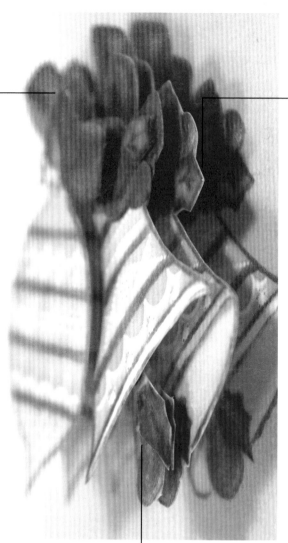

鈴鐺 一

用造型凸筆在背面壓出弧
度

紅色蝴蝶結、鈴鐺二

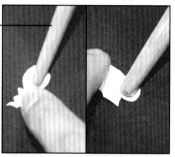

用造型凸筆在背面壓出弧
度

鈴鐺 四

造型凸筆在背面壓弧度

鈴鐺 三

用造型凸筆壓弧度

鈴鐺 (一)

第一層

注意：層次是由下往上數喔！

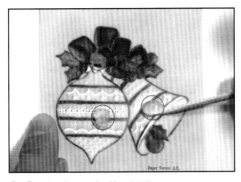

1-1 在底圖上些矽膠。

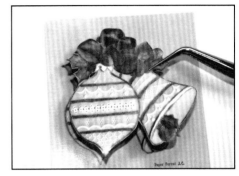

1-2 用鶴首鑷子將鈴鐺一的圖塊輕輕貼上。

鈴鐺 (二)

第二層

注意：層次是由下往上數喔！

2-1 略乾後，再上少許的矽膠。

2-2 鶴首鑷子將鈴鐺二的圖塊輕輕貼上。

鈴鐺 (三)

第三層

注意：層次是由下往上數喔！

3-1 略乾後，上些矽膠。

3-2 用鶴首鑷子將鈴鐺三的圖塊輕輕貼上。

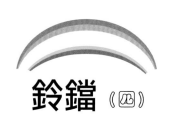

鈴鐺 (四)

第四層
注意：層次
是由下往上
數喔！

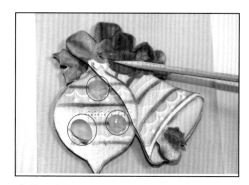

4-1 略乾後，再上些矽膠。

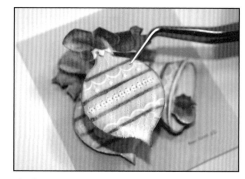

4-2 鶴首鑷子輕輕將鈴鐺四的圖塊貼上。

紅色蝴蝶結 (二)

第五層
注意：層次
是由下往上
數喔！

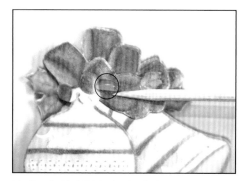

5-1 在蝴蝶結處上少許的矽膠。

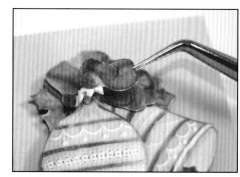

5-2 將紅色蝴蝶結的圖塊用鶴首鑷子輕輕貼上。

上漆與裱框

喜歡強調銀色的線條，還可以
用銀色筆或顏料再加強效果。

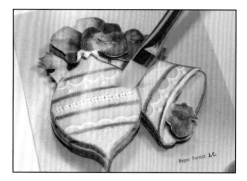

6-1 完全乾後，用尼龍筆沾亮光漆，順著方向輕輕的塗均勻。

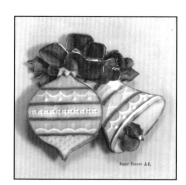

6-2 最後，在將完成圖裝在框中。

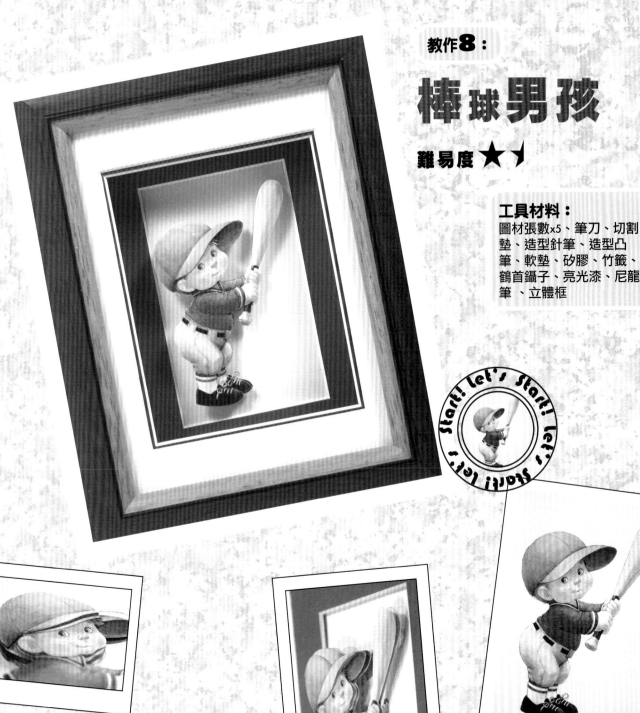

棒球男孩

難易度 ★ﾉ

工具材料：
圖材張數x5、筆刀、切割墊、造型針筆、造型凸筆、軟墊、矽膠、竹籤、鶴首鑷子、亮光漆、尼龍筆、立體框

× 5

53

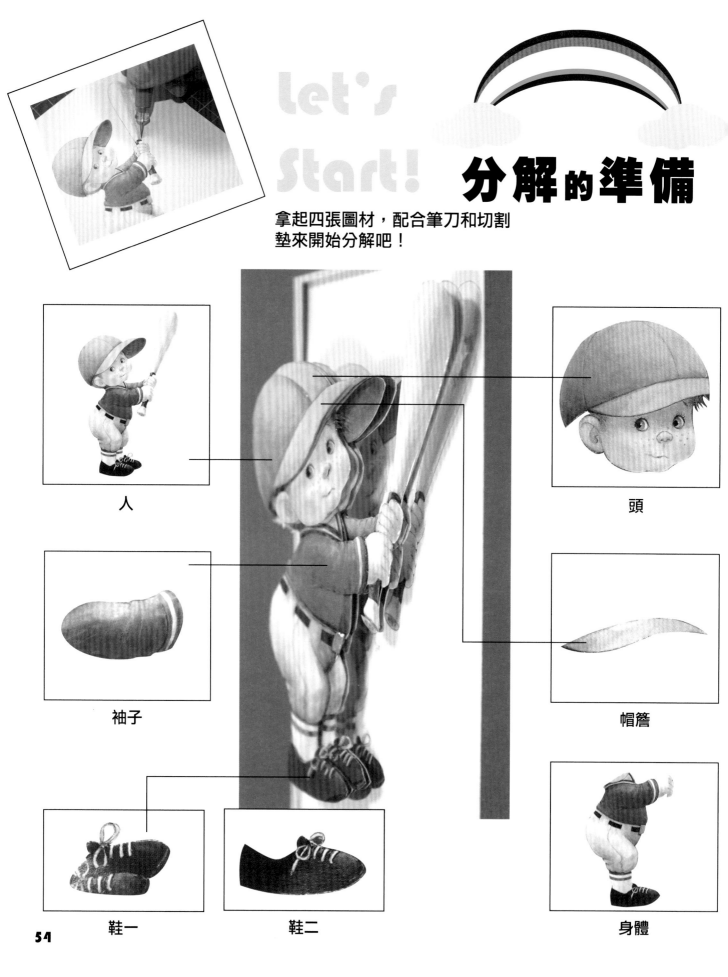

let's
start!

分解的準備

拿起四張圖材，配合筆刀和切割
墊來開始分解吧！

人

袖子

鞋一

鞋二

頭

帽簷

身體

54

造型凸筆&手

造型凸筆、造型針筆、手：搭配這幾
種工具來加強紙的立體感。

Let's Start!

帽 簷

用造型凸筆壓過

人、身 體

1. 造型凸筆在背面壓弧度

頭

1. 先用造型針筆在正面壓
出眼及身體的深度

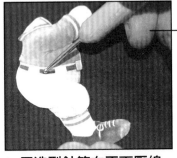

2. 用造型針筆在正面壓線

2. 手撥出弧度

鞋

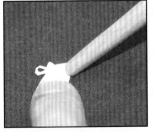

1. 用造型凸筆在鞋一背
面壓弧度

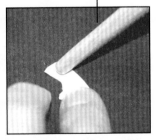

2. 造型凸筆在鞋二背面
壓弧度

袖 子

1. 用造型針筆在正面
壓線

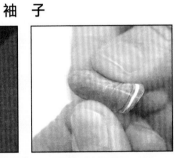

2. 用手撥出弧度

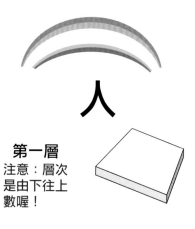

人

第一層

注意：層次
是由下往上
數喔！

1-1 在底圖先上些矽膠。

1-2 用鶴首鑷子將人的圖塊輕輕貼上。

鞋 (一)

第二層

注意：層次
是由下往上
數喔！

2-1 在鞋一處上些矽膠。

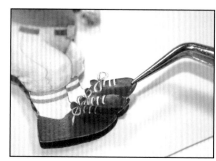

2-2 鶴首鑷子將鞋一的圖塊輕輕貼上。

身體

第三層

注意：層次
是由下往上
數喔！

3-1 上些矽膠。

3-2 鶴首鑷子將身體的圖塊輕輕貼上。

頭

第四層

注意：層次
是由下往上
數喔！

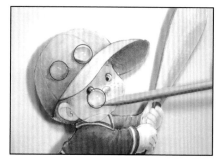

4-1 在頭處上些矽膠。

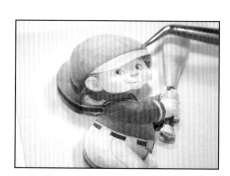

4-2 用鶴首鑷子輕輕將頭的圖塊貼上。

帽簷

第五層

注意：層次
是由下往上
數喔！

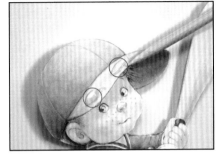

5-1 略乾後，上少許的矽膠。

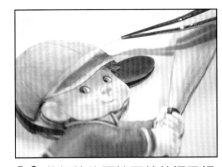

5-2 將帽簷的圖塊用鶴首鑷子輕輕貼上。

袖子

第五層

注意：層次
是由下往上
數喔！

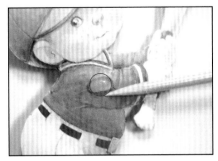

6-1 上少許的矽膠。

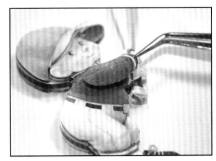

6-2 用鶴首鑷子將袖子的圖塊貼上。

鞋 (二)

第五層

注意：層次
是由下往上
數喔！

7-1 上少許的矽膠。

7-2 用鶴首鑷子將鞋二的圖塊貼上。

上漆與裱框

鞋帶部份可用白線黏貼，也是
另一種巧思。

8-1 完全乾後，用尼龍筆沾亮光漆，順著方向輕輕的塗均勻。

8-2 最後，裱裝置框中。

小鬼與氣球

難易度 ★ ★

工具材料：

材張數x4、筆刀、切割墊、造型針筆、造型凸筆、軟墊、描邊筆、矽膠、竹籤、鶴首鑷子、亮光漆、尼龍筆、美術紙、花邊剪刀、亮亮筆、打洞器

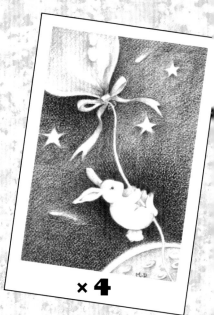

× **4**

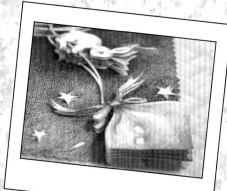

建議：
使用矽膠黏貼時，仔細看清楚標示名稱，才不會弄錯。
圖案提供：紫外線

let's
Start!

分解的準備

拿起三張圖材，配合筆刀和切割
墊來開始分解吧！

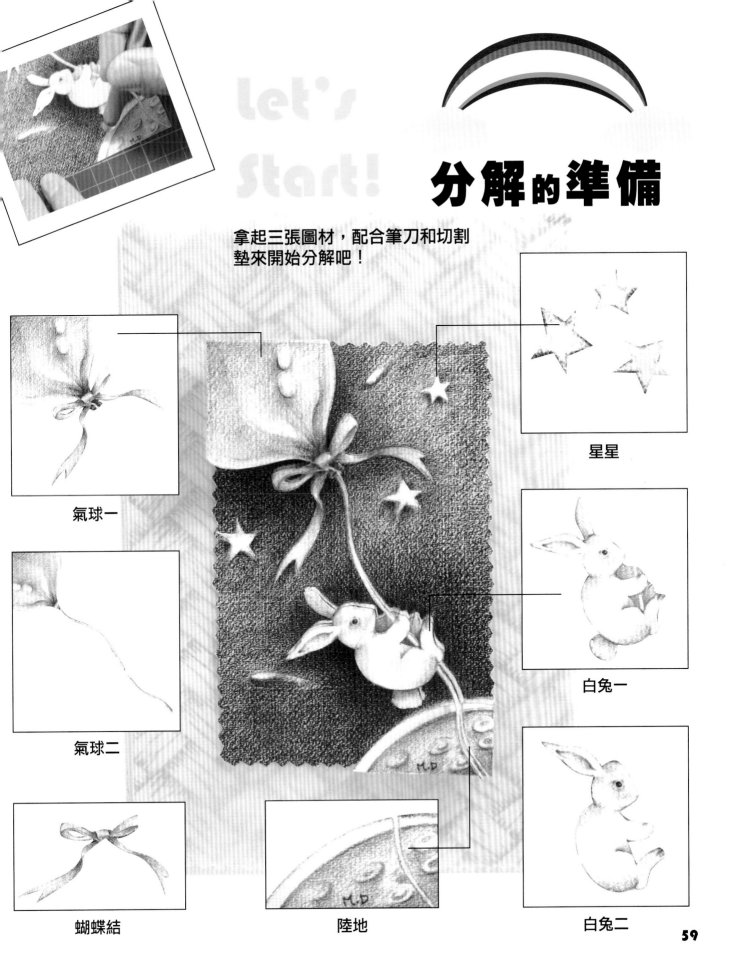

氣球一

氣球二

蝴蝶結

陸地

星星

白兔一

白兔二

Let's Start!

造型凸筆 & 描邊筆

造型凸筆、造型針筆、描邊筆、手：
搭配這幾種工具來加強紙的立體感。

氣球

1. 先用造型針筆在正面壓線

2. 手撥出弧度

3. 造型凸筆在背面壓出弧度

4. 最後用描邊筆畫邊

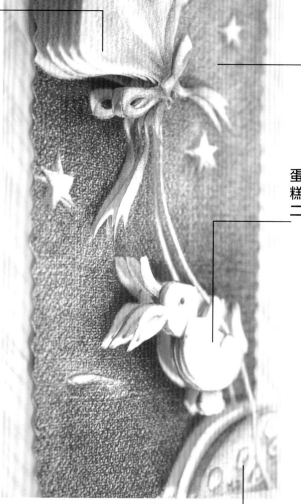

陸地

1. 造型凸筆在背面壓弧度

2. 用描邊筆畫邊

蝴蝶結

1. 用造型凸筆在背面畫弧度

蛋糕二

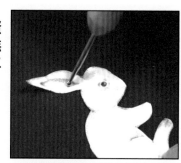

1. 用造型針筆在耳朵壓出深度

2. 翻面後，再用造型凸筆壓邊

3. 描邊筆描側面的白邊

陸地

第一層

注意：層次是由下往上數喔！

1-1 在底圖的陸地，先上些矽膠。

1-2 用鶴首鑷子將陸地的圖塊輕輕貼上。

白兔 (一)

第一層

注意：層次是由下往上數喔！

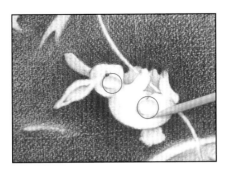

2-1 底圖的白兔，上些矽膠

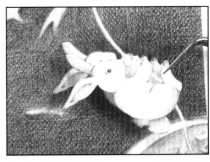

2-2 鶴首鑷子將白兔一的圖塊輕輕貼上。

氣球 (一)

第一層

注意：層次是由下往上數喔！

3-1 底圖的氣球，先上些矽膠。

3-2 鶴首鑷子將氣球一的圖塊輕輕貼上。

氣球 (二)

第二層

注意：層次是由下往上數喔！

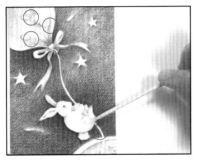

4-1 使用借力法上些矽膠。

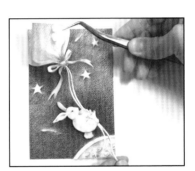

4-2 用鶴首鑷子輕輕將氣球二的圖塊貼上。

白兔 (二)

第二層

注意：層次
是由下往上
數喔！

5-1 略乾後，上些矽膠。

5-2 將白兔二的圖塊用鶴首鑷子
輕輕貼上。

蝴蝶結

第三層

注意：層次
是由下往上
數喔！

6-1 氣球略乾後，蝴蝶結上少許
的矽膠。

6-2 用鶴首鑷子將蝴蝶結貼上。

星星與收尾

7-1 上少許的矽膠在星星處。

7-2 用鶴首鑷子將星星貼上。

7-3 完全乾後，用尼龍筆
沾亮光漆，順著方向輕輕
的塗均勻。

7-4 花邊剪刀做花邊。除
了裱框，也可以製作成立
體卡片。

7-5 貼在美術紙上。

7-6 最後，用亮亮筆做加
強。也可以將尚未用完的
星星全部剪下，再黏貼至
作品上。

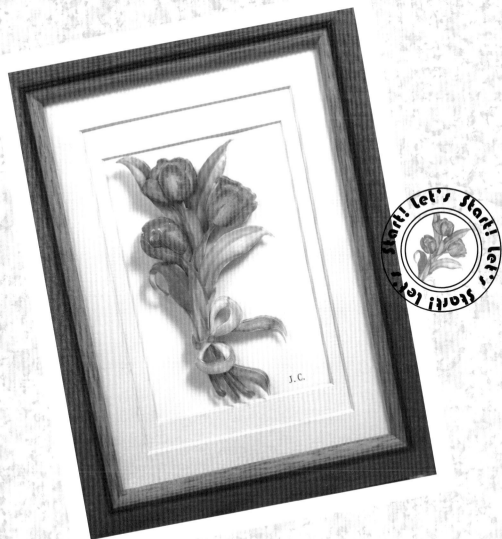

教作**10**：

鬱金香

難易度 ★ ★

工具材料：

圖材張數x5、筆刀、切割墊、造型針筆、造型凸筆、軟墊、矽膠、竹籤、鶴首鑷子、亮光漆、尼龍筆、立體框

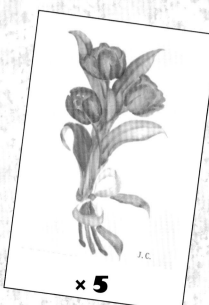

× 5

建議：
使用矽膠黏貼時，仔細看清楚標示名稱，才不會弄錯。
圖案提供：朱淑珍

Let's Start!

分解的準備

拿起四張圖材,配合筆刀和切割墊來開始分解吧!

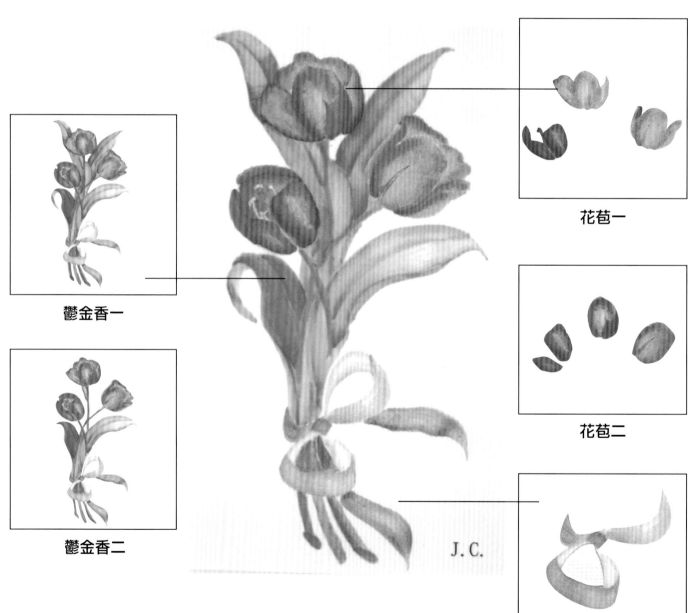

花苞一

鬱金香一

花苞二

鬱金香二

緞帶

J.C.

造型凸筆&手

造型凸筆、造型針筆、手：搭配這幾種工具來加強紙的立體感。

鬱金香一、二

1. 先用造型凸筆在背面壓弧度

2. 造型針筆在正面壓線

3. 最後用手撥一撥做出弧形

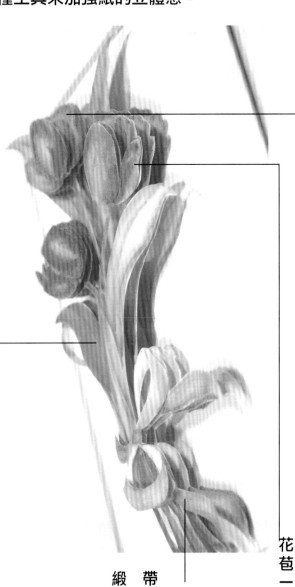

緞帶

造型凸筆壓過

花苞一

花苞二

1. 造型凸筆在背面畫弧度

2. 用造型針筆在正面壓線

1. 用造型凸筆在背面畫弧度

鬱金香

第一層
注意：層次
是由下往上
數喔！

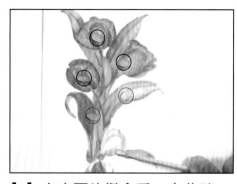

1-1 在底圖的鬱金香，上些矽膠。

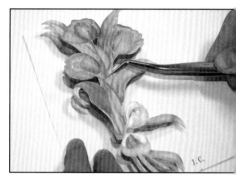

1-2 用鶴首鑷子將鬱金香一的圖塊輕輕貼上。

鬱金香 (二)

第二層
注意：層次
是由下往上
數喔！

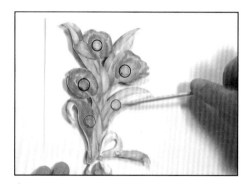

2-1 上些矽膠。

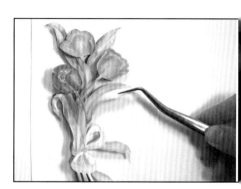

2-2 鶴首鑷子將鬱金香二的圖塊輕輕貼上。

花苞 (一)

第三層
注意：層次
是由下往上
數喔！

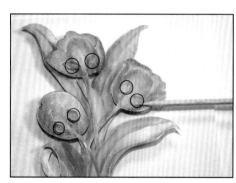

3-1 略乾後，上些矽膠。

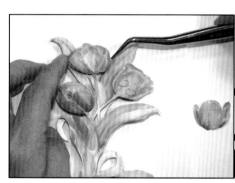

3-2 用鶴首鑷子將花苞一的圖塊輕輕貼上。

花苞（二）

第四層

注意：層次
是由下往上
數喔！

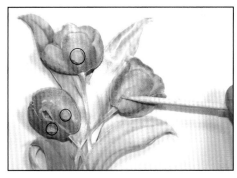

4-1 略乾後，上些矽膠。

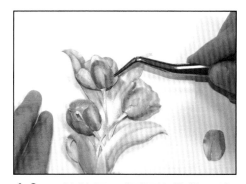

4-2 用鶴首鑷子輕輕將花苞二的
圖塊貼上。

緞帶

第五層

注意：層次
是由下往上
數喔！

5-1 上少許的矽膠。

5-2 將緞帶的圖塊用鶴首鑷子輕
輕貼上。

上漆與裱框

請小心漆亮光劑，不能滴到底
圖上

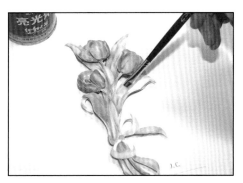

6-1 完全乾後，用尼龍筆沾亮光
漆，順著方向輕輕的塗均勻。

6-2 最後，把鬱金香裝入框中。

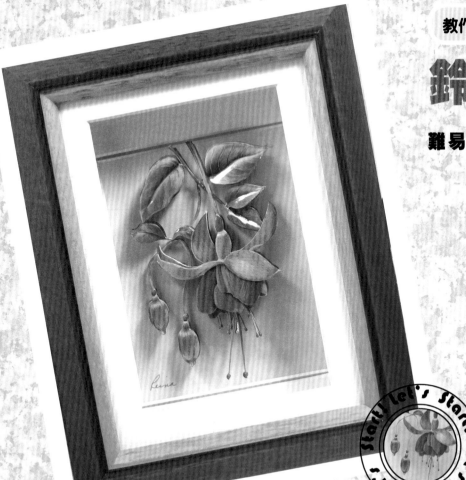

鈴鐺花

難易度 ★ ★

工具材料：
圖材張數x5、筆刀、切割墊、造型針筆、造型凸筆、軟墊、矽膠、竹籤、鶴首鑷子、亮光漆、尼龍筆 、立體框

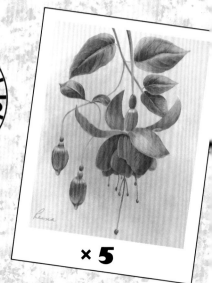

× 5

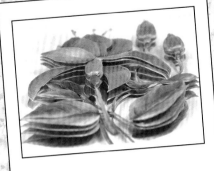

建議：
使用矽膠黏貼時，仔細看清楚標示名稱，才不會弄錯。

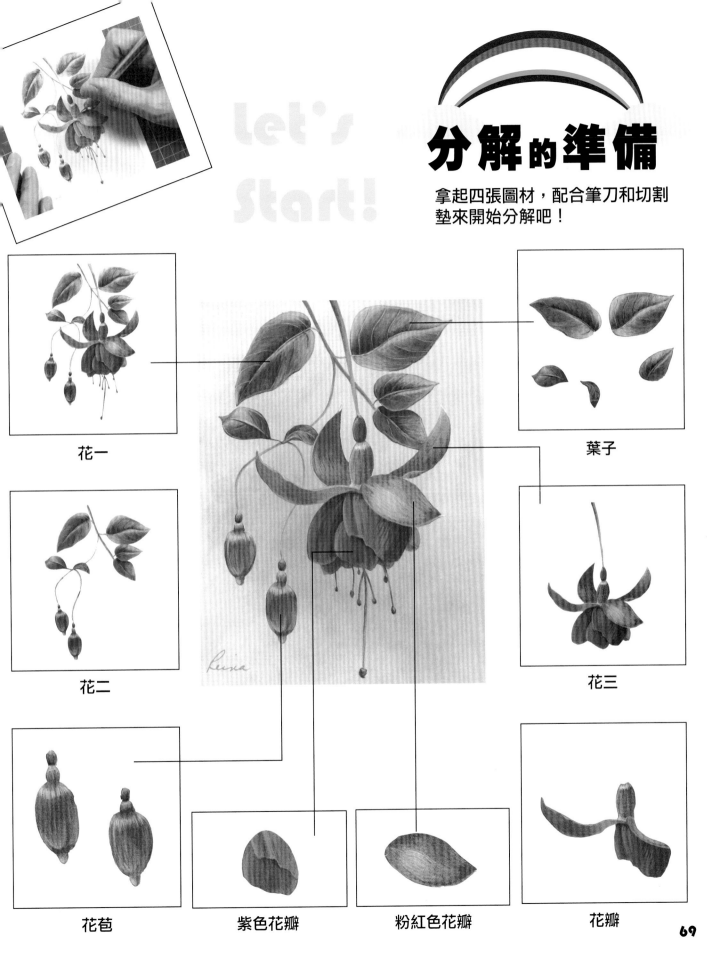

let's start!

分解的準備

拿起四張圖材，配合筆刀和切割墊來開始分解吧！

花一

葉子

花二

花三

花苞

紫色花瓣

粉紅色花瓣

花瓣

let's start!

造型筆凸&造型針筆

搭配這幾種工具來加強紙的立體感。

花 二、花 苞

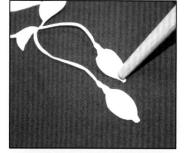

1. 造型凸筆在背面壓弧度

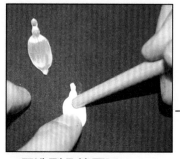

2. 用造型凸筆壓弧

葉子

1.先用造型凸筆在背面壓弧度

2. 造型針筆在正面壓出弧線

3. 最後用手撥出葉脈的效果

粉 紅 色 花 瓣

1. 用造型凸筆在背面畫弧度

2. 最後，手撥一撥

花 三、花 瓣

1. 造型凸筆壓出弧度

2. 用造型凸筆壓過

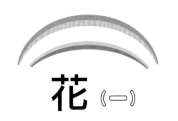

花 (一)

第一層
注意：層次
是由下往上
數喔！

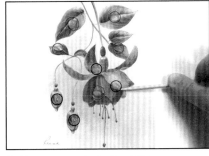

1-1 在底圖先上些矽膠。

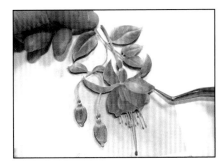

1-2 用鶴首鑷子將花一的圖塊輕
輕貼上。

花 (二)

第二層
注意：層次
是由下往上
數喔！

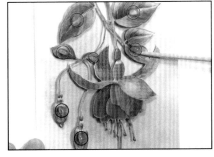

2-1 上些矽膠。

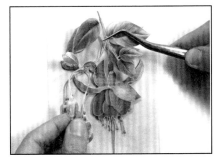

2-2 鶴首鑷子將花二的圖塊輕輕
貼上。

葉子

第二層
注意：層次
是由下往上
數喔！

3-1 在葉子處上少許的矽膠。

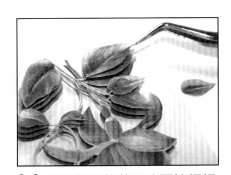

3-2 鶴首鑷子將葉子的圖塊輕輕
貼上。

花苞

第三層
注意：層次
是由下往上
數喔！

4-1 在花苞處上少許的矽膠。

4-2 用鶴首鑷子輕輕將花苞的圖
塊貼上。

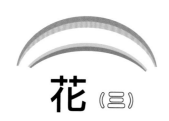

花 (三)

第四層

注意：層次
是由下往上
數喔！

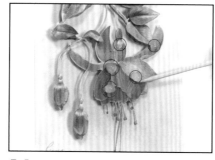

5-1 略乾後，上些矽膠。

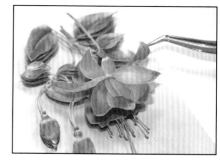

5-2 將花三的圖塊用鶴首鑷子輕輕貼上。

紫色花瓣

第五層

注意：層次
是由下往上
數喔！

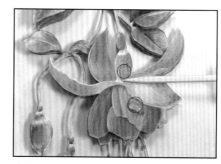

6-1 上少許的矽膠。

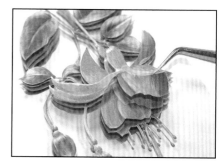

6-2 用鶴首鑷子將紫色花瓣貼上。

粉紅色花瓣

第六層

注意：層次
是由下往上
數喔！

7-1 上少許的矽膠。

7-2 用鶴首鑷子將粉紅色花瓣貼上。

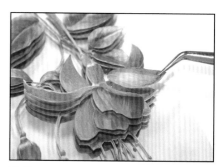

上漆與裱框

請小心漆亮光劑，不能滴到底
圖上

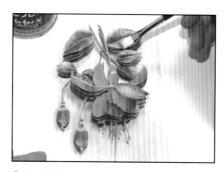

8-1 完全乾後，用尼龍筆沾亮光漆，順著方向輕輕的塗均勻。

8-2 最後，裝入框中。

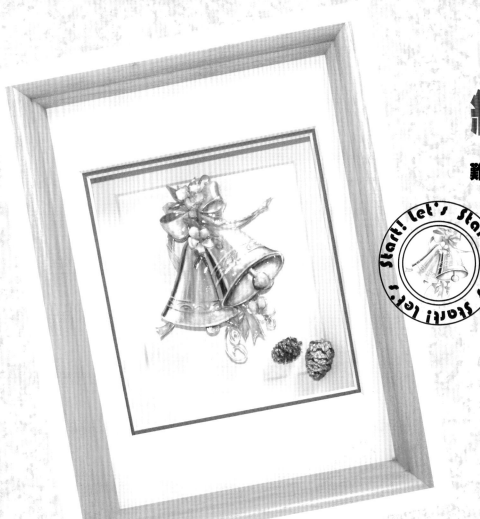

結婚鈴聲

難易度 ★ ★

工具材料：
圖材張數x5、筆刀、切割
墊、造型針筆、造型凸
筆、軟墊、矽膠、竹籤、
鶴首鑷子、亮光漆、尼龍
筆、立體框

× 5

建議：
使用矽膠黏貼時，仔細看清楚
標示名稱，才不會弄錯。

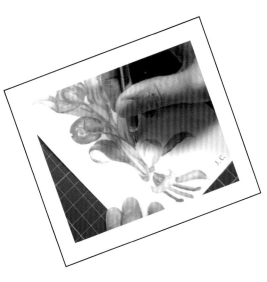

Let's Start!

分解的準備

拿起四張圖材，配合筆刀和切割
墊來開始分解吧！

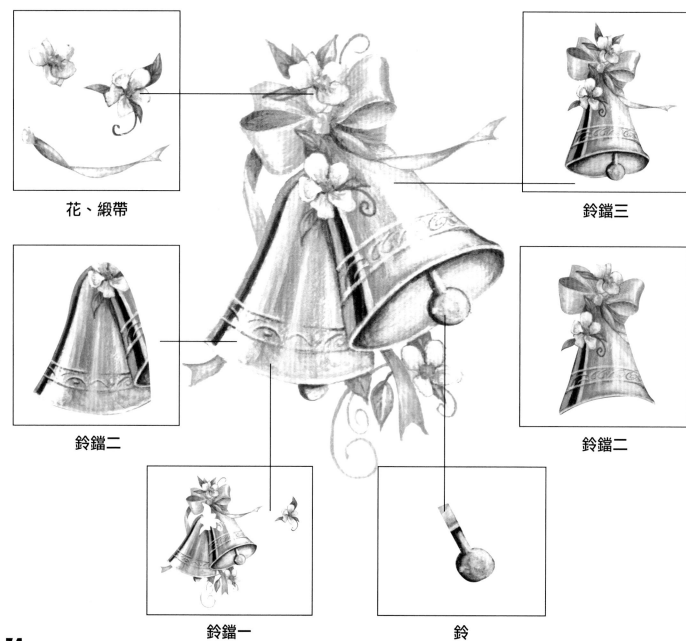

花、緞帶

鈴鐺三

鈴鐺二

鈴鐺二

鈴鐺一

鈴

造型凸筆&手

造型凸筆、造型針筆、鶴首鑷子、手：搭配這幾種工具來加強紙的立體感。

鈴鐺二、四

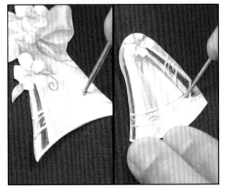

1. 先用造型針筆壓畫出線痕

2. 翻面後，沿著線痕再壓過一次

3. 最後，用手撥一撥產生弧度

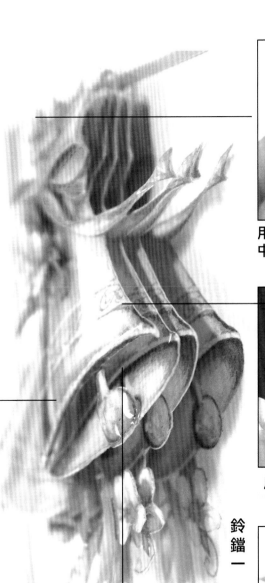

花

用鶴手鑷子的尖端向花的中心輕壓

鈴鐺三

用造型凸筆在正面壓弧度

鈴鐺一

用手做出弧形

75

鈴鐺（一）

第一層
注意：層次是由下往上數喔！

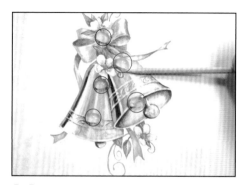

1-1 在底圖先上些矽膠。

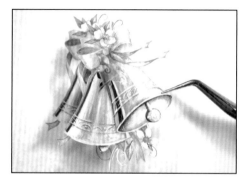

1-2 用鶴首鑷子將鈴鐺一的圖塊輕輕貼上。

鈴鐺（二）

第二層
注意：層次是由下往上數喔！

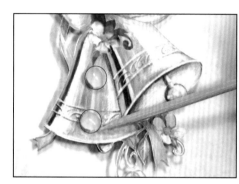

2-1 上些矽膠。

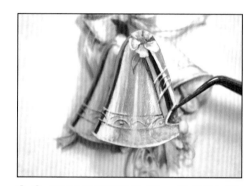

2-2 鶴首鑷子將鈴鐺二的圖塊輕輕貼上。

鈴鐺（三）

第三層
注意：層次是由下往上數喔！

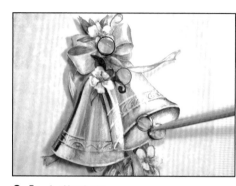

3-1 上些矽膠。

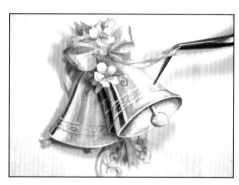

3-2 鶴首鑷子將鈴鐺三的圖塊輕輕貼上。

鈴鐺（四）

第四層

注意：層次
是由下往上
數喔！

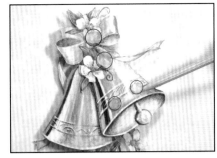

4-1 略乾後，再上些矽膠。

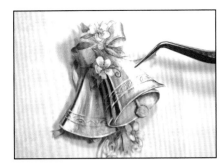

4-2 用鶴首鑷子輕輕將鈴鐺四的
圖塊貼上。

鈴

第五層

注意：層次
是由下往上
數喔！

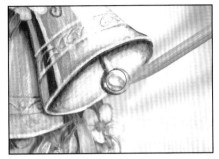

5-1 略乾後，上少許的矽膠。

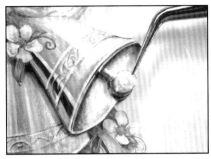

5-2 用鶴手鑷子將鈴的圖塊頃斜
放入。

花、緞帶

第六層

注意：層次
是由下往上
數喔！

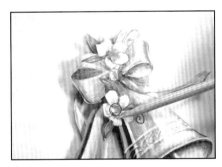

6-1 上少許的矽膠。

6-2 鶴首鑷子將花、緞帶的圖
塊輕輕貼上。

上漆與裱框

可以自己加些創意，例如：利
用乾燥花做簡單的裝飾。

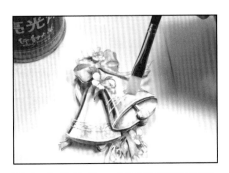

7-1 完全乾後，用尼龍筆沾亮光
漆，順著方向輕輕的塗均勻。

7-2 最後，將完成圖裱框。

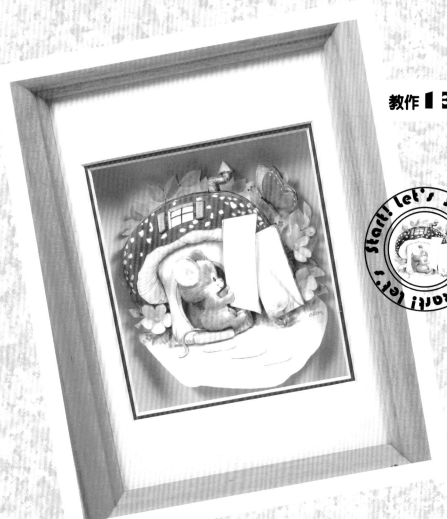

教作 **13**： 溫暖的信

難易度 ★★◗

工具材料：

圖材張數×5、筆刀、切割
墊、小剪刀、造型針筆、
造型凸筆、軟墊、矽膠、
竹籤、鶴首鑷子、亮光
漆、尼龍筆、立體框

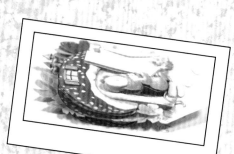

× 5

建議：
使用矽膠黏貼時，仔細看清
楚標示名稱，才不會弄錯。

let's start!

分解的準備

拿起四張圖材，配合筆刀和切割墊來開始分解吧！

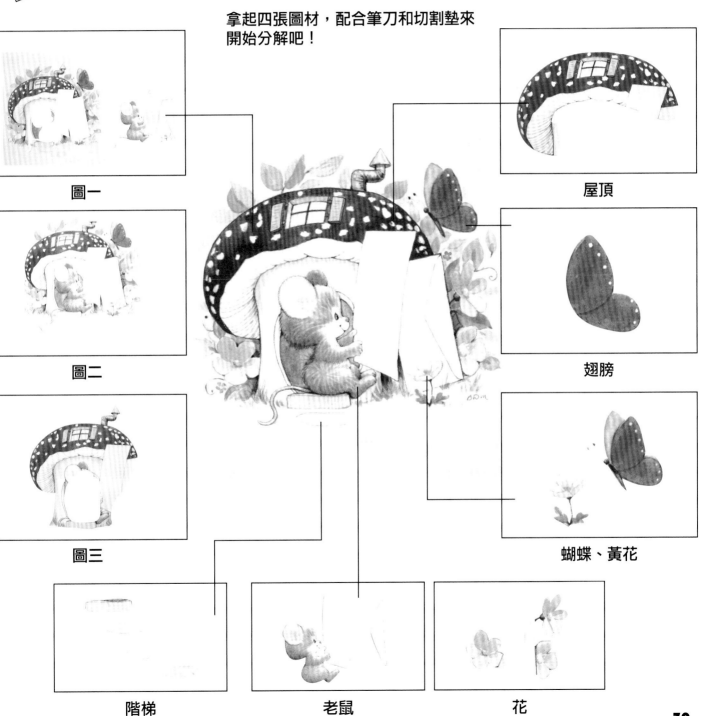

圖一

圖二

圖三

屋頂

翅膀

蝴蝶、黃花

階梯

老鼠

花

let's start!

造型凸筆 & 手

造型凸筆、造型針筆、小剪刀、手：
搭配這幾種工具來加強紙的立體感。

圖 二

1. 造型凸筆在背面壓弧度

2. 造型針筆在正面屋底畫壓線痕

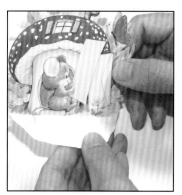

3. 最後，在用手撥高地板，增加立體感

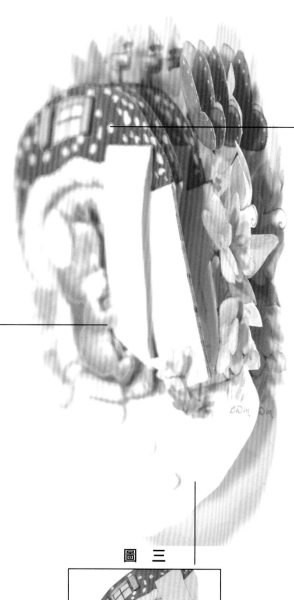

圖 三

用小剪刀剪開菇蒂邊線，做5-2穿插法

屋 頂

1. 造型凸筆在背面畫弧度

2. 用造型針筆在正面壓線痕

3 最後，用手撥一撥，增加立體感

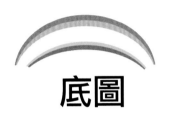

底圖

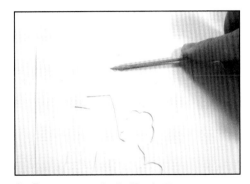

1-1 在底圖先上些矽膠。

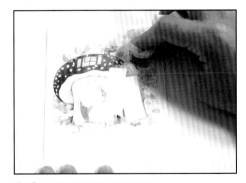

1-2 再用衛生紙壓平。

圖 (二)

第一層
注意：層次
是由下往上
數喔！

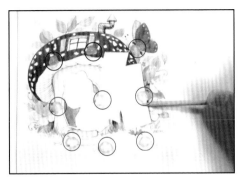

2-1 上些矽膠。

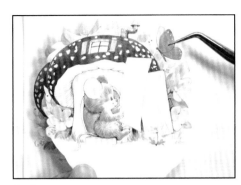

2-2 鶴首鑷子將圖二的圖塊輕輕
貼上。

花

第二層
注意：層次
是由下往上
數喔！

3-1 上少許的矽膠。

3-2 鶴首鑷子將花的圖塊輕輕貼
上。

圖（三）

第三層
注意：層次
是由下往上
數喔！

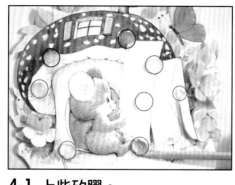

4-1 上些矽膠。

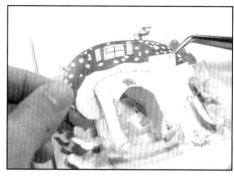

4-2 用鶴首鑷子輕輕將圖三的圖塊貼上。

屋頂

第四層
注意：層次
是由下往上
數喔！

5-1 略乾後，上些矽膠。

5-2 右下方多取的圖塊需穿入菇蒂下方。

階梯

第四層
注意：層次
是由下往上
數喔！

6-1 上少許的矽膠。

6-2 用鶴首鑷子將階梯的圖塊貼上。

圖一中的
老鼠

第五層
注意：層次
是由下往上
數喔！

蝴蝶、黃花

第六層
注意：層次
是由下往上
數喔！

翅膀

第七層
注意：層次
是由下往上
數喔！

上漆

若希望作品的花草更豐富，還
可以將多餘的葉子或小花再次
利用。

7-1 上些的矽膠。

7-2 用鶴首鑷子將圖一中的老鼠
的圖塊貼上。

8-1 上少許的矽膠在蝴蝶和小黃
花上。

8-2 用鶴首鑷子將蝴蝶、黃花的
圖塊貼上。

9-1 上少許的矽膠。

9-2 用鶴首鑷子將翅膀的圖塊貼
上。

10-1 完全乾後，用尼龍筆沾亮
光漆，順著方向輕輕的塗均勻。

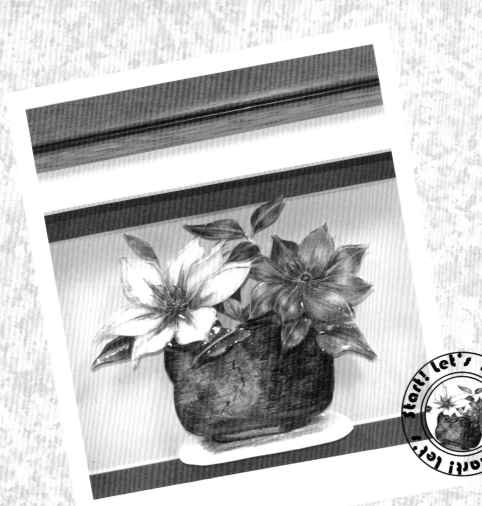

教作14：

花盆

難易度 ★ ★ ⟩

工具材料：

圖材張數x6、筆刀、切割墊、造型針筆、造型凸筆、軟墊、描邊筆、矽膠、竹籤、鶴首鑷子、亮光漆、尼龍筆

建議：
使用矽膠黏貼時，仔細看清楚標示名稱，才不會弄錯。
圖案提供：朱淑貞

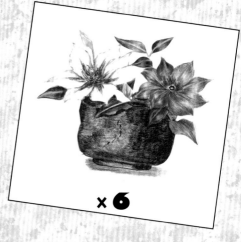

×6

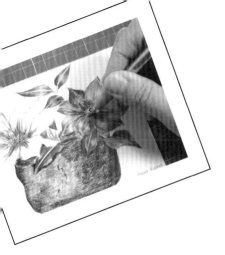

Let's Start!

分解的準備

拿起五張圖材，配合筆刀和切割墊來開始分解吧！

花二

葉子一

花瓣三

葉子三

花一

花盆一

花蕊、花瓣四

花盆二

盆一

盆二

葉子二

造型凸筆

造型凸筆、造型針筆、鶴首鑷子、描邊筆、手：搭配這幾種工具來加強紙的立體感。

葉子一

1. 手先將葉子撥一撥

2. 用描邊筆描邊

花蕊、花瓣四

1. 先用造型針筆壓花蕊的中心

花二

用造型凸筆在花的中心壓形

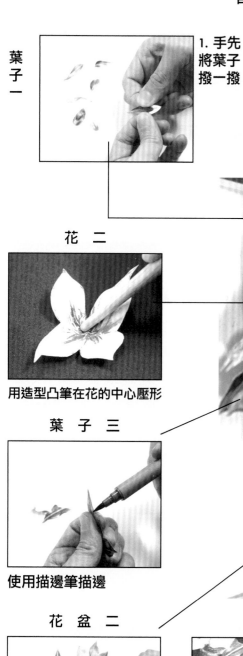

2. 鶴首鑷子折花瓣

葉子三

使用描邊筆描邊

葉子二

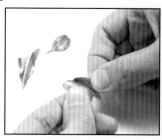

手將撥一撥

花盆二

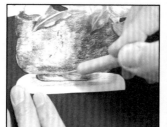

手將花盆二的圖塊折形

盆一、盆二

1. 造型凸筆在正面壓形

2. 翻面後，造型凸筆壓弧度

3. 最後，用描邊筆描邊，盆二亦是如此。

花盆 (一)

底圖

1-1 先上些矽膠。

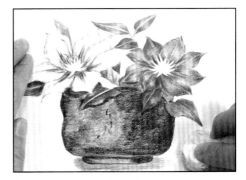

1-2 再用衛生紙壓平。

圖 (二)

第一層
注意：層次
是由下往上
數喔！

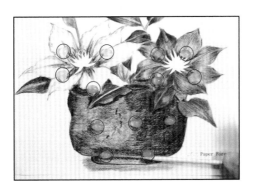

2-1 上些矽膠。

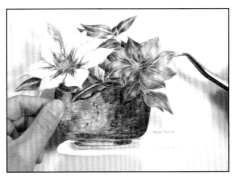

2-2 鶴首鑷子將花盆二的圖塊輕輕貼上。

花

第二層
注意：層次
是由下往上
數喔！

3-1 略乾後，上些矽膠。

3-2 鶴首鑷子將盆二的圖塊輕輕貼上。

花

第二層
注意：層次
是由下往上
數喔！

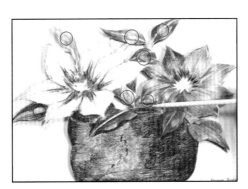

4-1 上些矽膠。

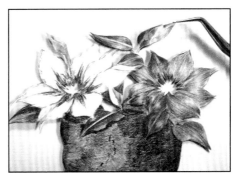

4-2 用鶴首鑷子輕輕將葉子一的圖塊貼上。

盆 (一)

第三層

注意：層次是由下往上數喔！

5-1 上些矽膠。

5-2 將盆一的圖塊用鶴首鑷子輕輕貼上。

葉子

(二) 、 (三)

第四層

注意：層次是由下往上數喔！

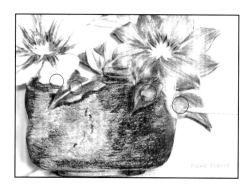

6-1 上少許的矽膠。

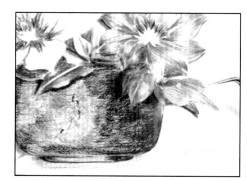

6-2 上少許的矽膠。

花 (二)

第五層

注意：層次是由下往上數喔！

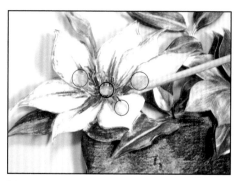

7-1 上些矽膠。

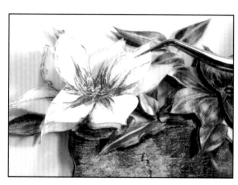

7-2 用鶴首鑷子將花二的圖塊貼上。

花瓣（三）

第六層

注意：層次是由下往上數喔！

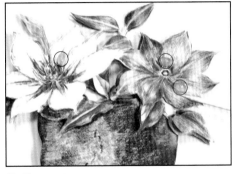

8-1 上些矽膠。

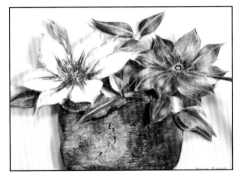

8-2 用鶴首鑷子將花瓣三的圖塊貼上。

花瓣（四）

第七層

注意：層次是由下往上數喔！

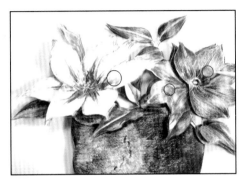

9-1 上些矽膠。

9-2 用鶴首鑷子將花瓣四的圖塊貼上。

花蕊+上漆

第八層

注意：層次是由下往上數喔！

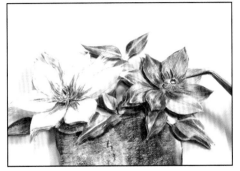

10-1 上少許的矽膠後，用鶴手鑷子將花蕊貼上。

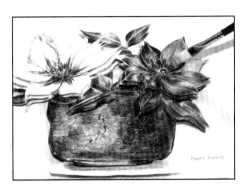

10-2 完全乾後，用尼龍筆沾亮光漆，順著方向輕輕的塗均勻。

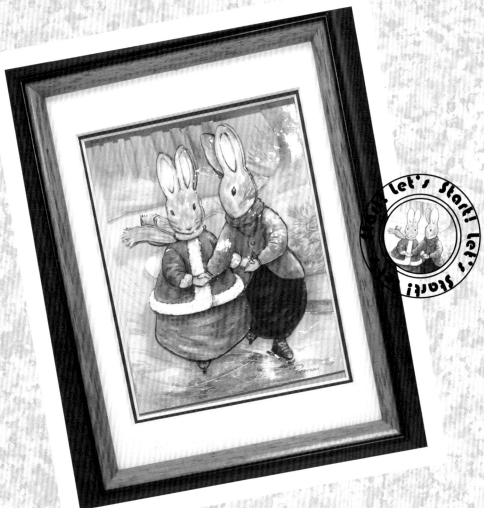

溜冰

難易度 ★ ★ ↗

工具材料：

圖材張數x6、筆刀、切割墊、小剪刀、造型針筆、造型凸筆、軟墊、描邊筆、矽膠、竹籤、鶴首鑷子、亮光漆、尼龍筆、立體框

建議：
使用矽膠黏貼時，仔細看清楚標示名稱，才不會弄錯。

× **6**

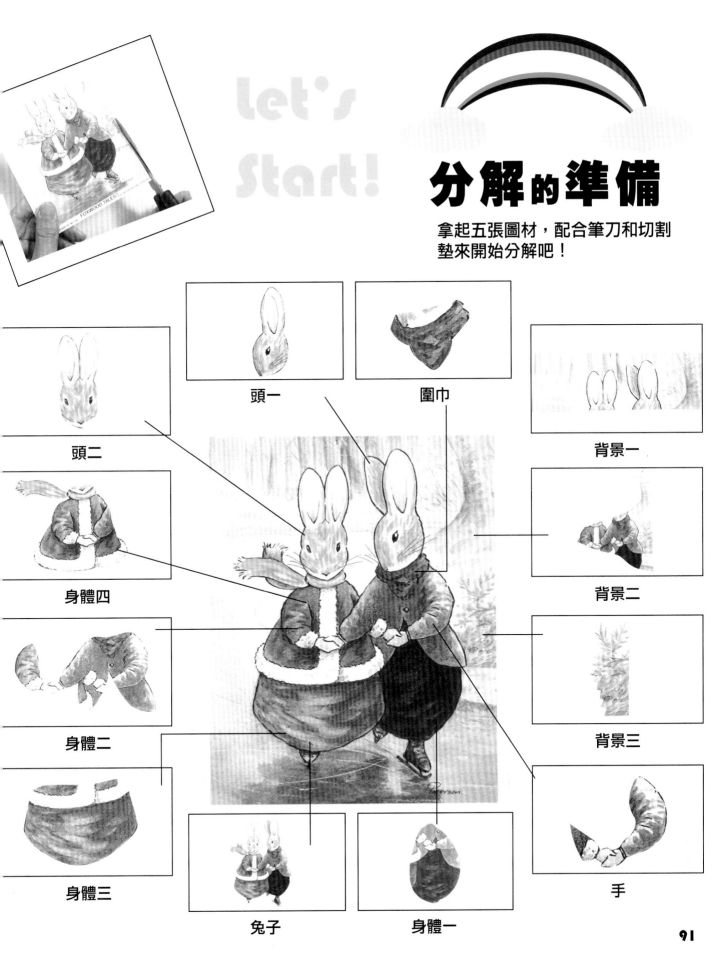

let's
start!

分解的準備

拿起五張圖材,配合筆刀和切割墊來開始分解吧!

頭一

圍巾

頭二

背景一

身體四

背景二

身體二

背景三

身體三

兔子

身體一

手

let's start!

造型筆 & 手

造型凸筆、造型針筆、鶴手鑷子、描邊筆、小剪刀、手：搭配這幾種工具來加強紙的立體感。

頭　二

先用造型針筆壓耳朵後，再用描邊筆描邊

身　體　四

用造型凸筆在背面畫弧度後，再用描邊筆描邊

背　景　一

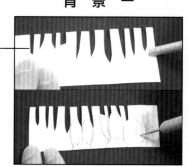

1. 先用造型凸筆與針筆在正反面壓弧度

2. 再用鶴首鑷子夾邊

身　體　三

造型凸筆在背面畫弧度後，再用描邊筆描邊

背　景　三

1. 用鶴首鑷子折形

2. 再用手折出弧度

背　景　二

1. 用造型凸筆反面壓弧度

造型筆&手

造型凸筆、造型針筆、鶴手鑷子、描邊筆、小剪刀、手：搭配這幾種工具來加強紙的立體感。

身 體 二

1. 先用造型凸筆在背面畫弧度後，再用描邊筆描邊

2. 身體二的圖塊用小剪刀剪開袖子

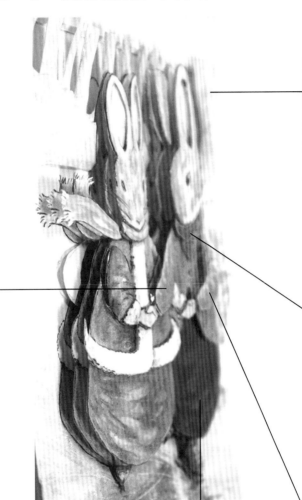

頭 一

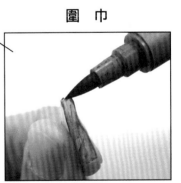

用造型凸筆在背面畫弧度後，再用造型針筆壓耳朵做出深度

圍 巾

用描邊筆描邊

底 圖

2. 對折，將地板翻高

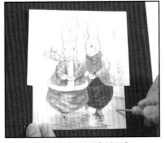

1. 在底圖中的冰湖上，用造型針筆畫壓線痕

身 體 一

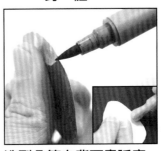

造型凸筆在背面畫弧度後，再用描邊筆描邊

手

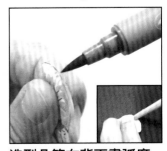

造型凸筆在背面畫弧度後，再用描邊筆描邊

底圖

參考基本技法

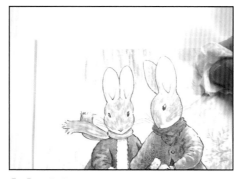

1-1 貼上底圖後,將底圖黏上。

1-2 再加些矽膠墊高冰湖處。

背景 (一)

第一層

注意:層次
是由下往上
數喔!

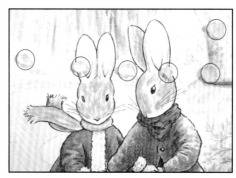

2-1 上些矽膠。

2-2 用鶴首鑷子將背景二的圖塊
輕輕貼上。

背景 (二)

第二層

注意:層次
是由下往上
數喔!

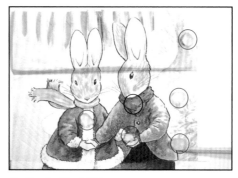

3-1 上些矽膠。

3-2 用鶴首鑷子將背景二的圖塊
輕輕貼上。

背景 (三)

第三層
注意：層次
是由下往上
數喔！

4-1 上些矽膠。

4-2 鶴首鑷子輕輕將背景三的圖塊貼上。

身體 (一)

5-1 在兔子的圖塊上些矽膠。

5-2 將身體一的圖塊用鶴首鑷子輕輕貼上。

身體 (二)

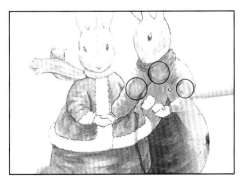

6-1 上些矽膠。

6-2 將身體二的圖塊用鶴首鑷子輕輕貼上。

頭 (一)

7-1 在頭部上些矽膠。

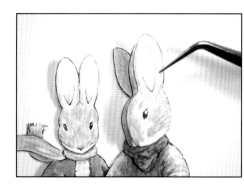

7-2 將頭一的圖塊用鶴首鑷子輕輕貼上。

圍巾

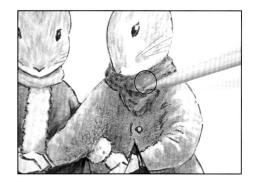

8-1 略乾後,上些矽膠。

8-2 將圍巾的圖塊用鶴首鑷子輕輕貼上。

身體 (三)

9-1 上些矽膠。

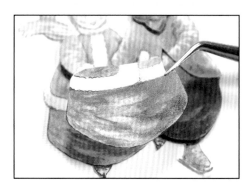

9-2 將兔子一身體三的圖塊用鶴首鑷子輕輕貼上。

身體 (四)

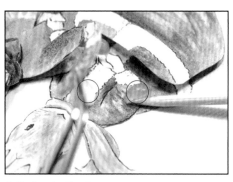

10-1 上些矽膠。

10-2 將身體四的圖塊傾斜用鶴首鑷子輕輕放入。

頭 (三)

手

與底圖的組合

第四層

注意：層次是由下往上數喔！

上漆、裱框

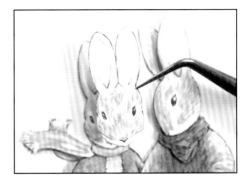

11-1 上些矽膠。

11-2 將兔子一頭三的圖塊用鶴首鑷子輕輕貼上。

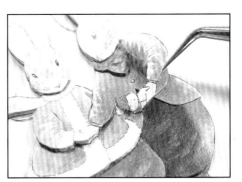

12-1 上少許的矽膠。

12-2 將手的圖塊用鶴首鑷子輕輕貼上。

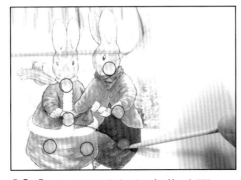

13-1 在兔子的部份上些矽膠。

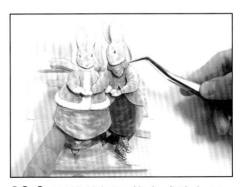

13-2 用鶴首鑷子將完成的兔子輕輕貼上。

14-1 完全乾後，用尼龍筆沾亮光漆，順著方向輕輕的塗均勻。

14-2 最後裝入框中，即完成。

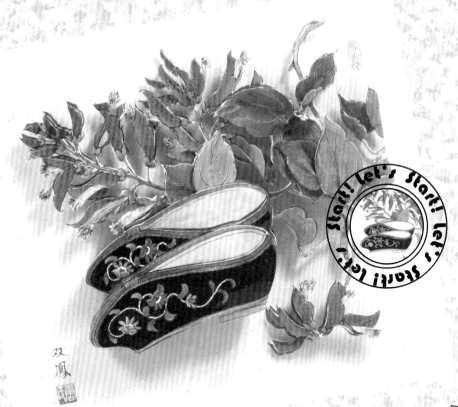

和諧平安

難易度 ★ ★ ★

工具材料：
圖材張數5、筆刀、切割墊、造型針筆、造型凸筆、軟墊、描邊筆、矽膠、竹籤、鶴首鑷子、亮光漆、尼龍筆

建議：
使用矽膠黏貼時，仔細看清楚標示名稱，才不會弄錯。

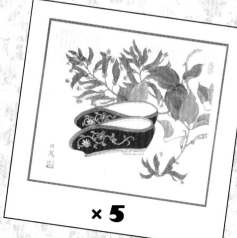

× 5

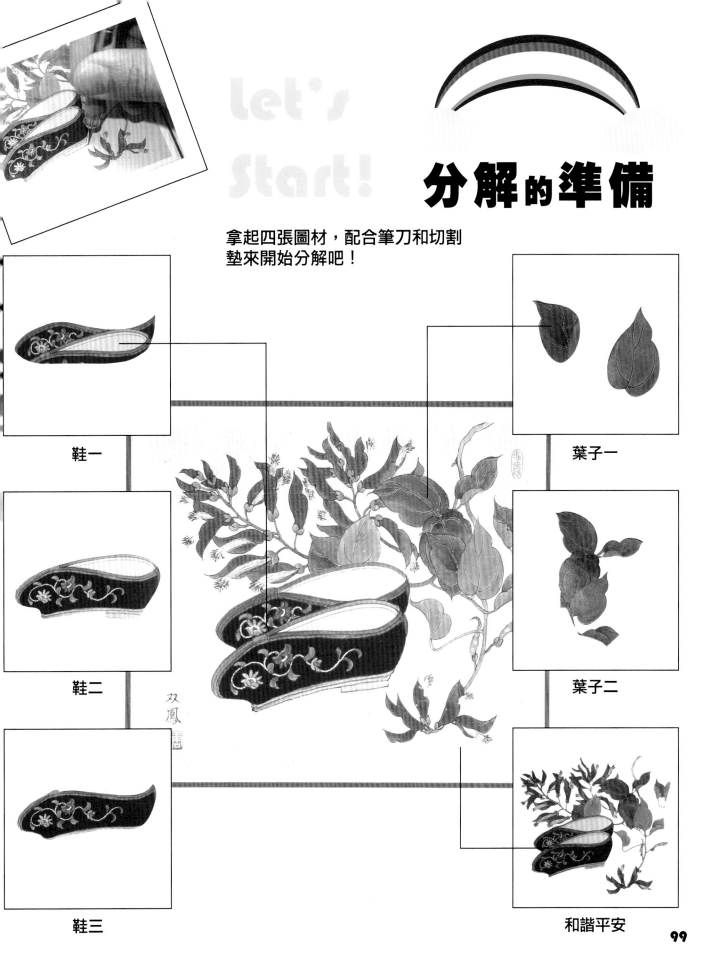

let's
start!

分解的準備

拿起四張圖材，配合筆刀和切割墊來開始分解吧！

鞋一

鞋二

鞋三

葉子一

葉子二

和諧平安

造型凸筆、手

造型凸筆、造型針筆、鶴首鑷子、描邊筆：搭配這幾種工具來加強紙的立體感。

鞋 一、二、三

1. 造型凸筆在背面壓出弧度

2. 用造型針筆壓線

3. 用描邊筆畫邊

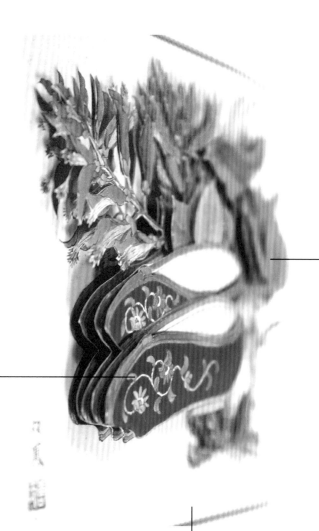

4. 手撥一撥

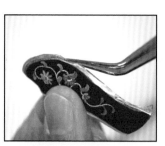

5. 鶴首鑷子折邊

和 諧 平 安

四處都用描邊筆描邊

葉 子 一、二

1. 造型凸筆在背面壓弧度

2. 造型針筆壓線

3. 用手撥一撥

4. 最後，用描邊筆描邊

和諧平安

四處都用描邊筆描邊

第一層

注意：層次是由下往上數喔！

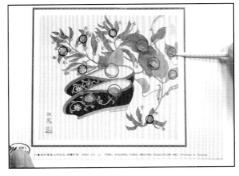

1-1 在底圖先上些矽膠。

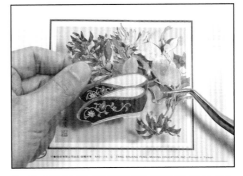

1-2 用鶴首鑷子將和諧平安的圖塊輕輕貼上。

葉子 (一)
鞋子 (一)

第二層

注意：層次是由下往上數喔！

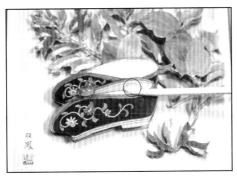

2-1 上些矽膠。

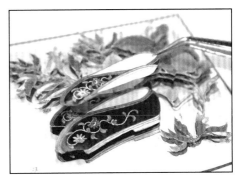

2-2 鶴首鑷子將葉子一、鞋子一的圖塊輕輕貼上。

鞋子 (二)

第三層

注意：層次是由下往上數喔！

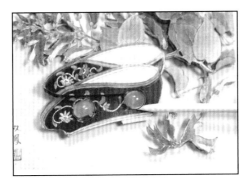

3-1 略乾後，上些矽膠。

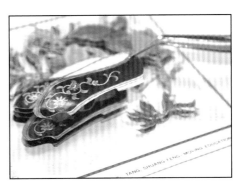

3-2 鶴首鑷子將鞋子二的圖塊輕輕貼上。

鞋子（三）

第三層

注意：層次是由下往上數喔！

4-1 上些矽膠。

4-2 用鶴首鑷子輕輕將鞋子三的圖塊貼上。

葉子（二）

第四層

注意：層次是由下往上數喔！

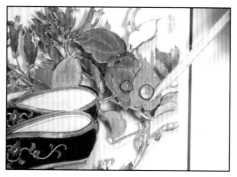

5-1 上少許的矽膠。

5-2 將葉子二的圖塊用鶴首鑷子輕輕貼上。

上漆

第四層

繡花鞋上的花紋，可用針頭造型筆做反凸法呈現，效果更好。

完全乾後，用尼龍筆沾亮光漆，順著方向輕輕的塗均勻。

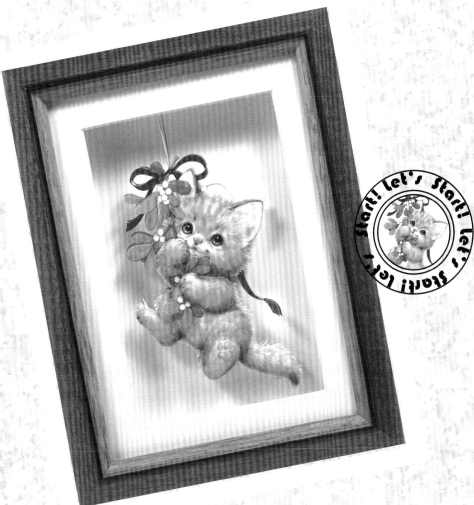

快樂貓咪

難易度 ★ ★ ★

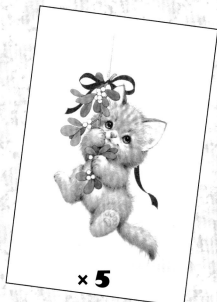

工具材料：

圖材張數x5、筆刀、切割
墊、小剪刀、造型針筆、造
型凸筆、軟墊 、矽膠、竹
籤、鶴首鑷子、亮光漆、尼
龍筆 、立體框

建議：
使用矽膠黏貼時，仔細
看清楚標示名稱，才不
會弄錯。

× 5

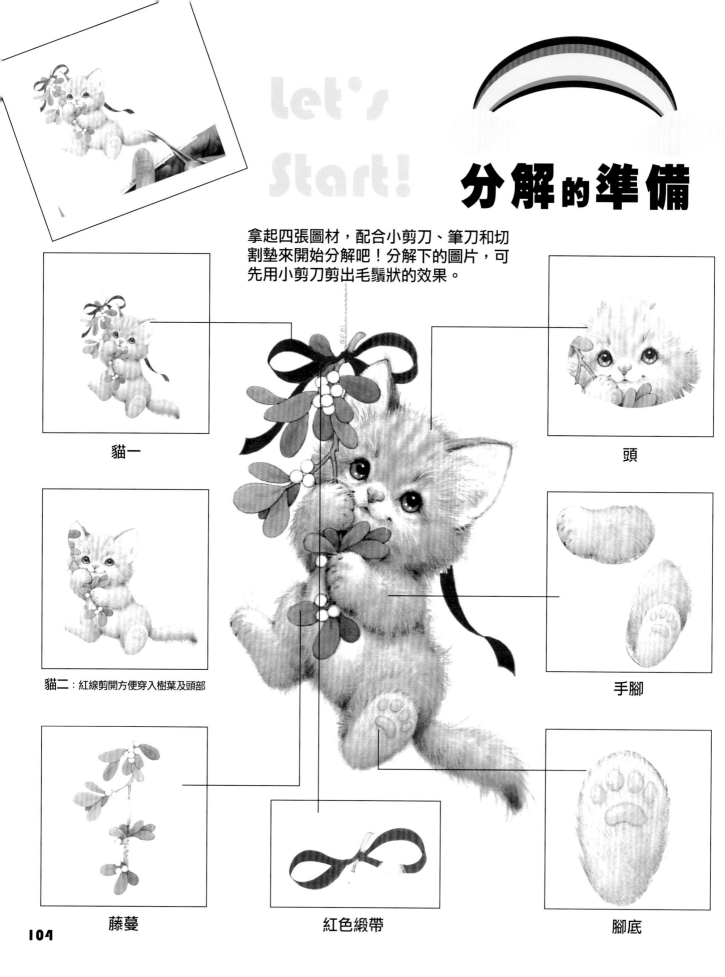

let's
start!

分解的準備

拿起四張圖材,配合小剪刀、筆刀和切割墊來開始分解吧!分解下的圖片,可先用小剪刀剪出毛鬚狀的效果。

貓一

頭

貓二:紅線剪開方便穿入樹葉及頭部

手腳

藤蔓

紅色緞帶

腳底

造型凸筆&手

造型凸筆、造型針筆、手：搭配這幾種工具來加強紙的立體感。

藤 蔓

造型凸筆在背面壓出弧度

手、腳

1. 用造型針筆壓線

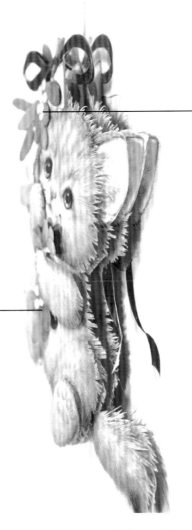

頭

1. 用造型針筆在正面壓線

2. 翻面後，也用造型針筆壓線

2. 最後，用手撥一撥

2. 用造型針筆壓線

貓

1. 尾巴的地方用手撥一撥

貓 （一）

第一層
注意：層次
是由下往上
數喔！

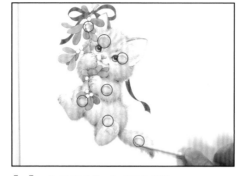

1-1 在底圖先上些矽膠。

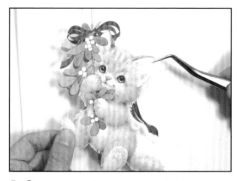

1-2 用鶴首鑷子將貓一的圖塊輕輕貼上。

貓 （二）

第二層
注意：層次
是由下往上
數喔！

2-1 將貓二的圖塊剪下。

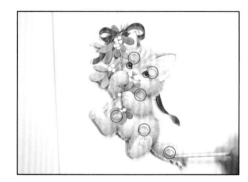

2-2 再貓咪的地方上些矽膠，貼上貓二。

紅色緞帶

第三層
注意：層次
是由下往上
數喔！

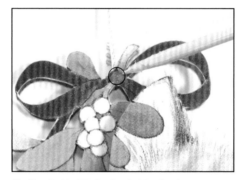

3-1 在緞帶處上少許的矽膠。

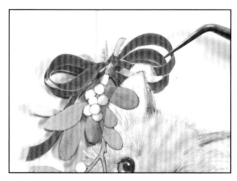

3-2 鶴首鑷子將紅色緞帶的圖塊輕輕貼上。

頭

第四層
注意：層次
是由下往上
數喔！

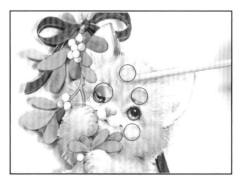

4-1 在頭的地方上些矽膠。

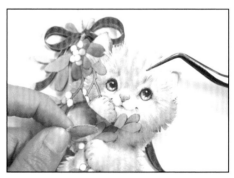

4-2 再用鶴首鑷子輕輕將頭的圖塊貼上，並先將手翻開。

藤蔓

第五層

注意：層次
是由下往上
數喔！

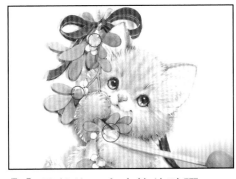

5-1 略乾後，上少許的矽膠。

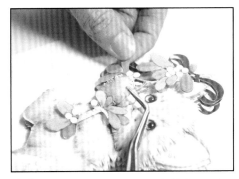

5-1 將藤蔓的圖塊用鶴首鑷子輕
輕貼上。

手、腳

第五層

注意：層次
是由下往上
數喔！

6-1 上些矽膠。

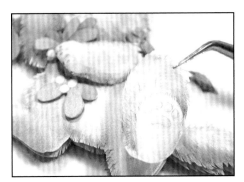

6-2 用鶴首鑷子將手與腳的圖塊
貼上。

腳底

第六層

注意：層次
是由下往上
數喔！

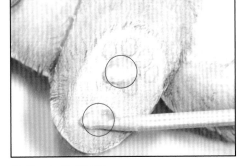

7-1 上些矽膠。

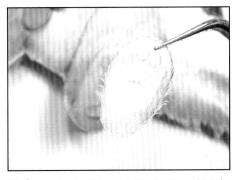

7-2 用鶴首鑷子將腳底的圖塊貼
上。

上漆

切記！貓咪的手會穿入頭部及
樹藤，故須剪開，作品更加自
然。

8-1 完全乾後，用尼龍筆沾亮光漆，順
著同一方向輕輕的塗均勻。

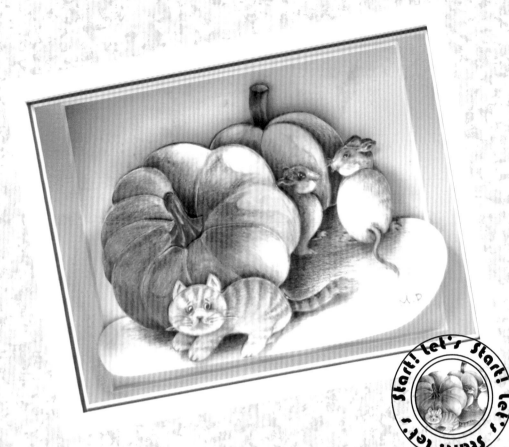

貓鼠之爭

難易度★★★

工具材料：

圖材張數x6、筆刀、切割
墊、小剪刀、造型針筆、
造型凸筆、軟墊、矽膠、竹
籤、鶴首鑷子、亮光漆、
尼龍筆

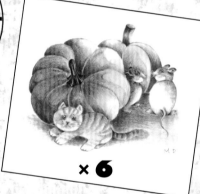

×6

建議：
使用矽膠黏貼時，仔細看清楚
標示名稱，才不會弄錯。
圖案提供：紫外線

108

let's start!

分解的準備

拿起五張圖材，配合筆刀和切割墊來
開始分解吧！

南瓜一

南瓜二

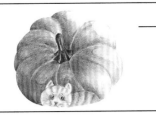

貓一

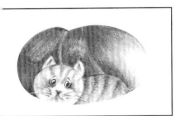

貓二

貓臉、老鼠身體

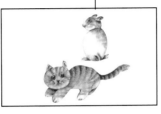

貓三、老鼠四

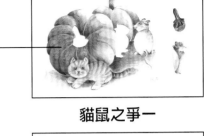

貓鼠之爭一

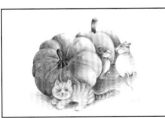

貓鼠之爭二

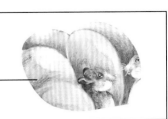

老鼠二

老鼠三

造型凸筆、手

造型凸筆、造型針筆、鶴首鑷子、描邊筆：搭配這幾種工具來加強紙的立體感。

南瓜

1. 造型凸筆在背面畫弧度

2. 再用手撥出弧度

貓二

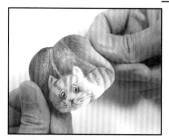

用手撥出弧度

貓三

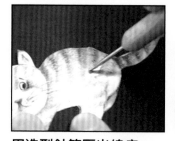

用造型針筆壓出線痕

2. 用小剪刀剪尾巴，做出鬍鬚狀

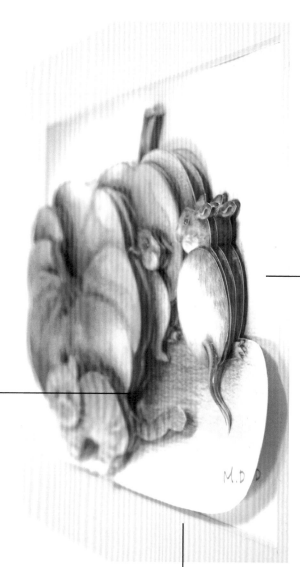

貓頭、老鼠身體

1. 用造型針筆壓出現痕

貓鼠之爭一

1. 先上矽膠

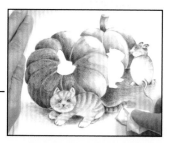

2. 貼在卡紙上後，用衛生紙壓平

貓鼠之爭二

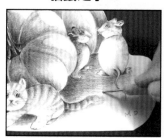

1. 造型針筆壓線痕

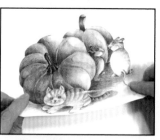

2. 用手將圖塊對折，再將地板翻高

貓鼠之爭 (二)

四處都用描邊筆描邊

第一層

注意：層次
是由下往上
數喔！

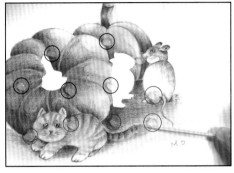

1-1 先上些矽膠

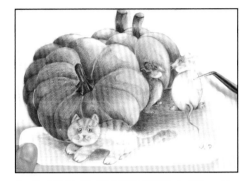

1-2 用鶴首鑷子將貓鼠之爭二的圖塊輕輕貼上。

老鼠 (二)

第二層

注意：層次
是由下往上
數喔！

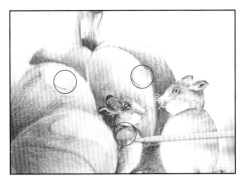

2-1 上些矽膠。

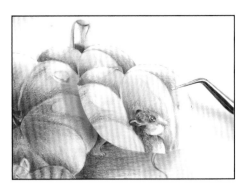

2-2 鶴首鑷子將老鼠二的圖塊輕輕貼上。

老鼠 (三)

第三層

注意：層次
是由下往上
數喔！

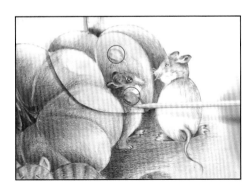

3-1 略乾後，上些矽膠。

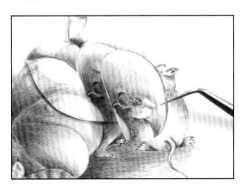

3-2 用鶴首鑷子將老鼠三的圖塊輕輕貼上。

老鼠 (四)

第四層

注意：層次
是由下往上
數喔！

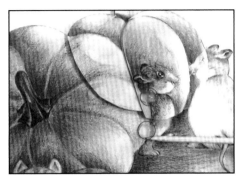

4-1 略乾後，上些矽膠。

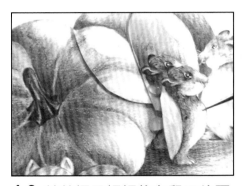

4-2 鶴首鑷子輕輕將老鼠四的圖塊貼上。

貓 (一)

第四層
注意：層次是由下往上數喔！

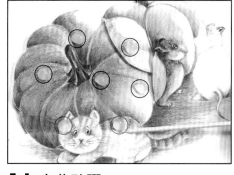

5-1 上些矽膠。

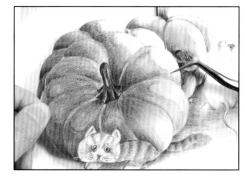

5-2 將貓一的圖塊用鶴首鑷子輕輕貼上。

南瓜 (一)

第五層
注意：層次是由下往上數喔！

6-1 略乾後，上些矽膠。

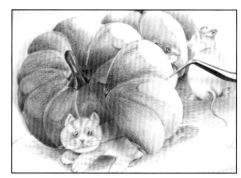

6-2 用鶴首鑷子將南瓜一的圖塊貼上。

南瓜 (二)

第六層
注意：層次是由下往上數喔！

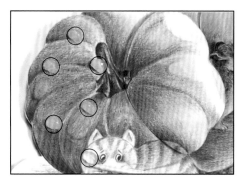

7-1 略乾後，上些矽膠。

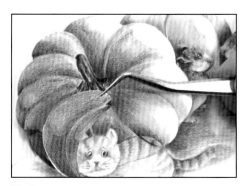

7-2 用鶴首鑷子將南瓜二的圖塊依順序貼上。

蒂

第七層
注意：層次是由下往上數喔！

8-1 略乾後，上少許的矽膠。

8-1 用鶴首鑷子將蒂的圖塊貼上。

貓（二）

第八層
注意：層次是由下往上數喔！

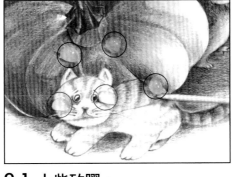

9-1 上些矽膠。

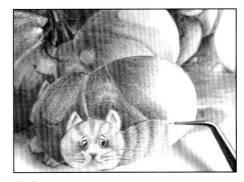

9-2 用鶴首鑷子將貓二的圖塊貼上。

老鼠（四）

第八層
注意：層次是由下往上數喔！

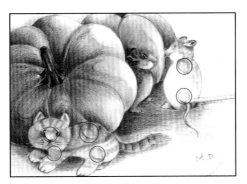

10-1 上些矽膠。

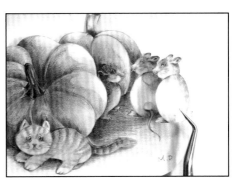

10-2 用鶴首鑷子將貓三及老鼠四的圖塊貼上。

老鼠身體、貓臉

第九層
注意：層次是由下往上數喔！

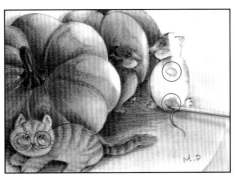

11-1 上些矽膠。

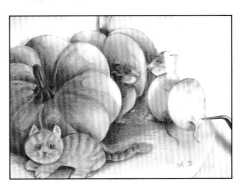

11-2 用鶴首鑷子將老鼠身體和貓臉的圖塊貼上。

上漆

若動物的毛用小剪刀剪鬚鬚狀，作品會更生動、活潑。

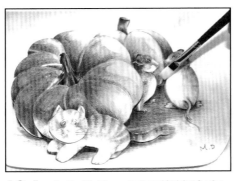

12-1 完全乾後，用尼龍筆沾亮光漆，順著方向輕輕的塗均勻。

第4章

作品欣賞與延伸

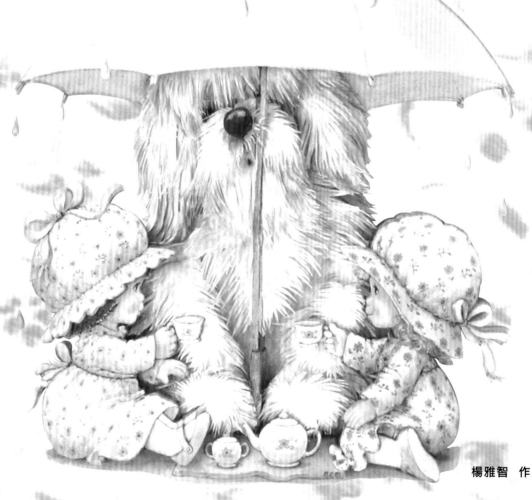

楊雅智　作品

花仙子

作品欣賞與延伸

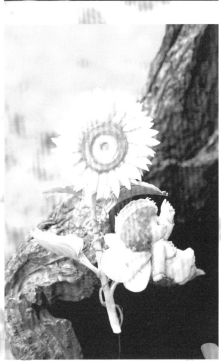

作品欣賞與延伸

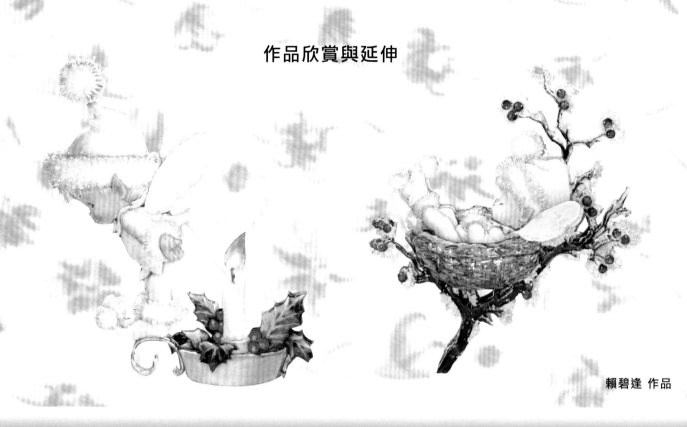

賴碧逢 作品

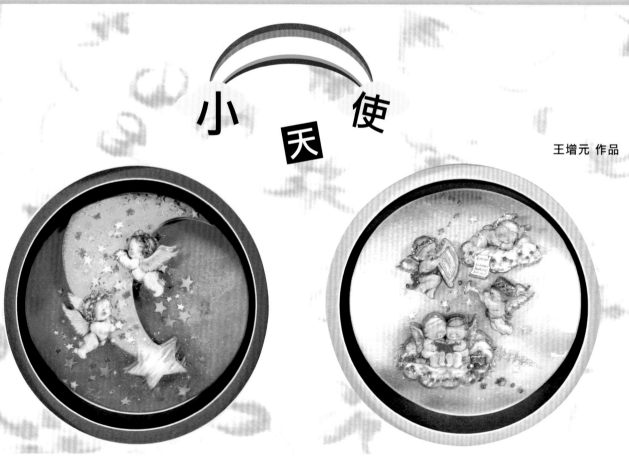

小 天 使

王增元 作品

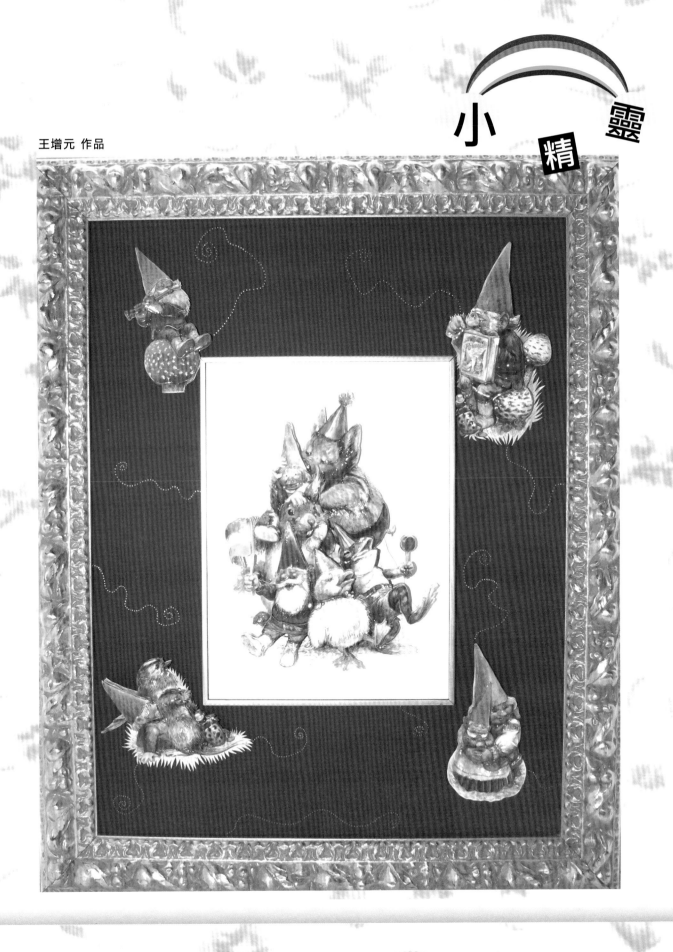

王增元 作品

小精靈

動　物

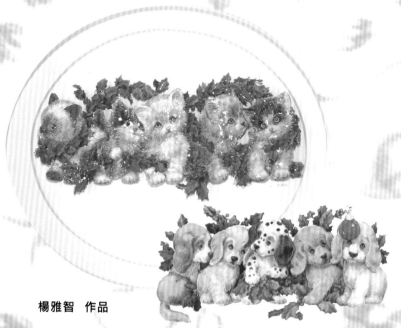

楊雅智　作品

楊雅智　作品

陳美雲　作品

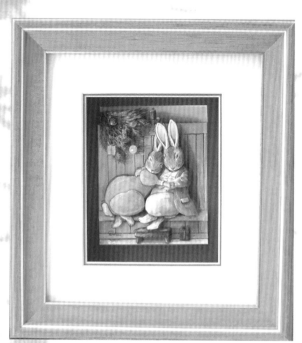

簡淑媛　作品

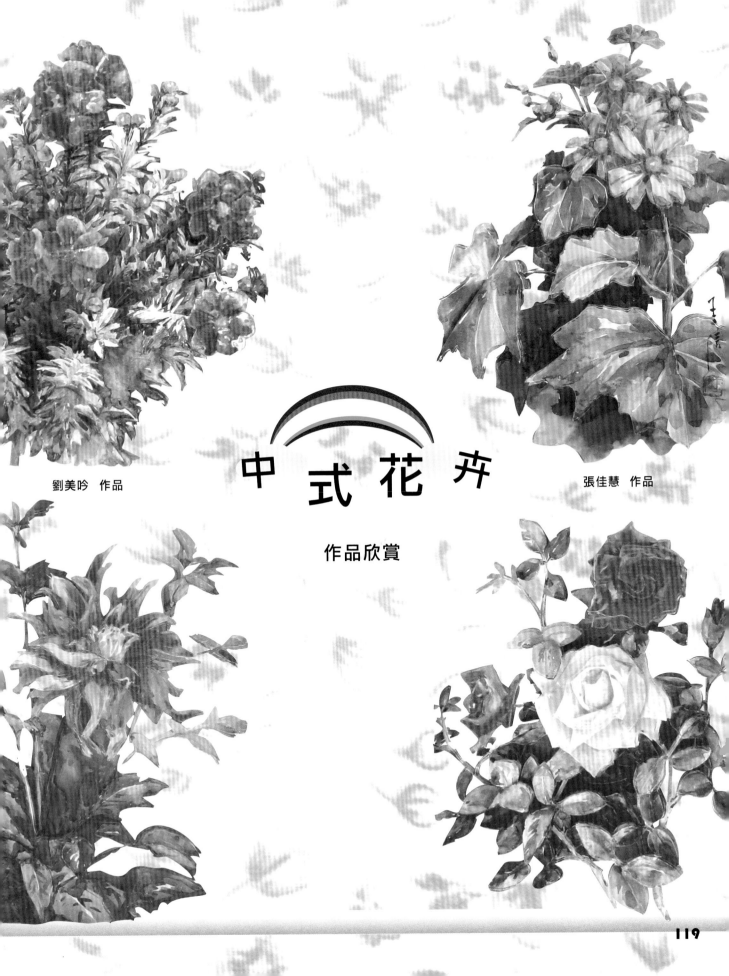

中式花卉

作品欣賞

劉美吟　作品

張佳慧　作品

復合媒材

情人節

作品延伸

利用去背景的方式，搭配自己喜歡的底圖，作品更特別。

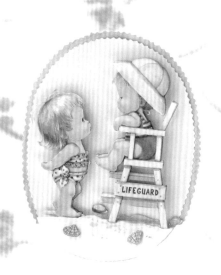

原圖的耶誕紅可移至框下，再配合美術紙美化製成立體相框。

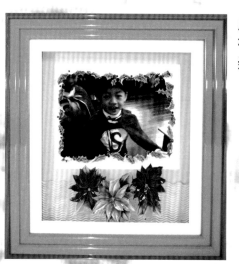

耶誕節

可簡單更改原圖上的文字，多些餘樂。

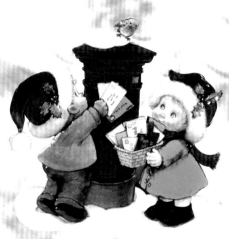

蔡忻忻 作品

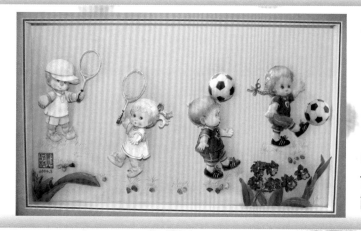

邱靜枝 作品

可將同類風格的圖材做簡單彩繪或裝飾。

作品延伸

復合媒材

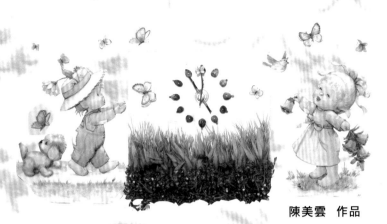

陳美雲 作品

二種圖材結合也可成為可愛的歐風紙雕時鐘

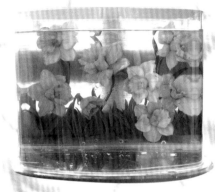

將不同的水仙花搭配美術紙重新組合，讓魚缸的水景更出色

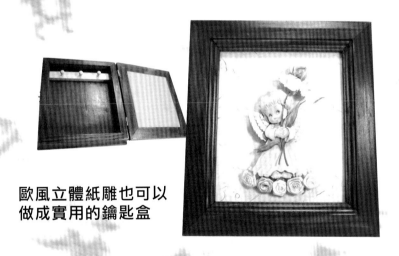

歐風立體紙雕也可以做成實用的鑰匙盒

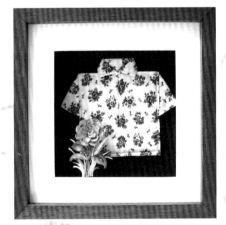

蔡忻忻 作品

拼布小作品也可以和歐風紙雕搭配

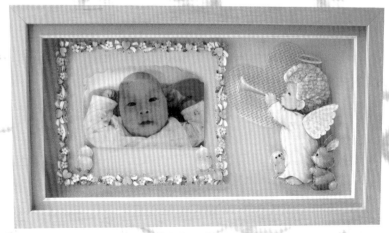

蔡忻忻 作品

原圖的小天使可移至框邊，再配合美術紙美化製成立體相框

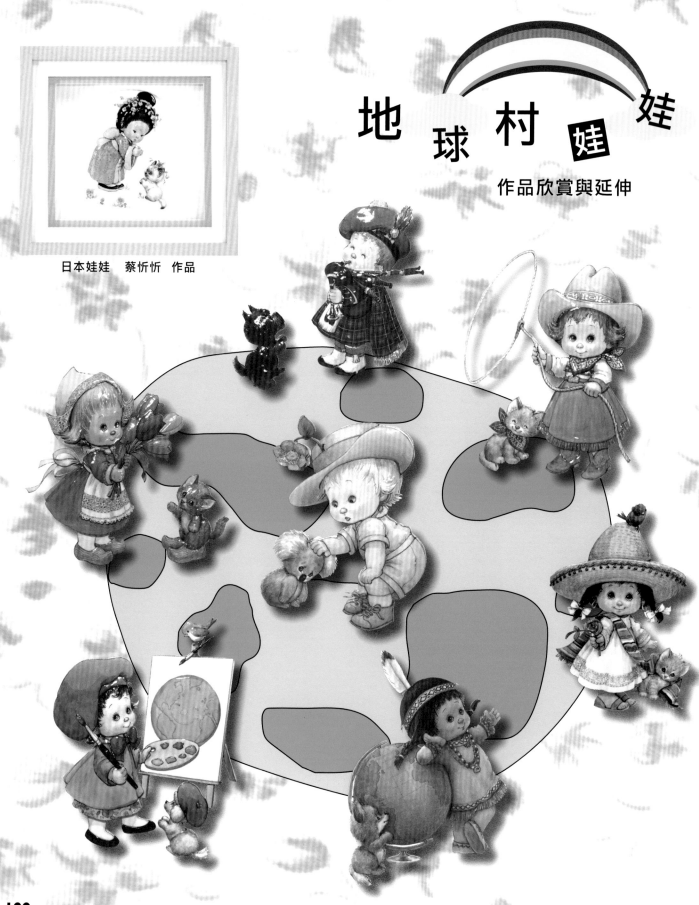

地球村娃娃

作品欣賞與延伸

日本娃娃　蔡忻忻　作品

歐風立體
　紙雕

第５章
一起動手做做看

附圖 **1**：

小兔與氣球

難易度 ★ ★

工具材料：

材張數x4、筆刀、切割墊、
造型針筆、造型凸筆、軟
墊、描邊筆、矽膠、竹籤、
鶴首鑷子、亮光漆、尼龍筆
、美術紙、花邊剪刀、亮亮
筆

可參考第三章教學示範，教作9，將小兔與氣
球彩色影印成四份練習看看。

附圖 **2**：

貓鼠之爭

難易度 ★ ★ ★

可參考第三章教學示範，
教作18，將鈴鐺彩色影印
成六份練習看看。

工具材料：

圖材張數x6、筆刀、切割
墊、小剪刀、造型針筆、造
型凸筆、軟墊、矽膠、竹
籤、鶴首鑷子、亮光漆、尼
龍筆

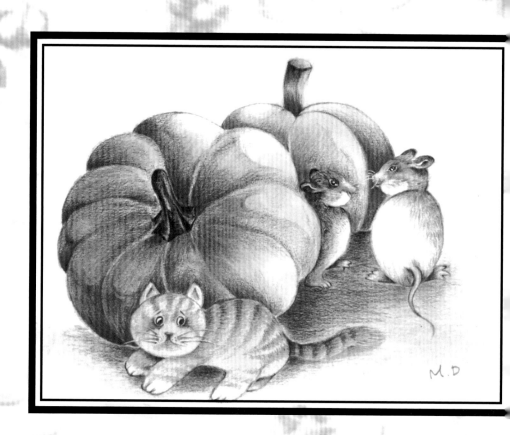

附圖**3**：

日本櫻花

難易度 ★

工具材料：
圖材張數x5、筆刀、切割
墊、矽膠、竹籤、鶴首鑷
子、亮光漆、尼龍筆

可參考第三章教學示範，教
作5，將日本櫻花彩色影印成
五份練習看看。

Paper Forest J.C.

Paper Forest J.C.

附圖**4**：

鈴鐺

難易度 ★

工具材料：
圖材張數x5、筆刀、切割
墊、造型凸筆、軟墊、矽
膠、竹籤、鶴首鑷子、亮光
漆、尼龍筆 、相框

可參考第三章教學示範，教
作7，將鈴鐺彩色影印成五
份練習看看。

附圖**5**：

鬱金香

難易度 ★ ★

工具材料：

圖材張數x5、筆刀、切割墊、造型針筆、造型凸筆、軟墊、矽膠、竹籤、鶴首鑷子、亮光漆、尼龍筆、立體框

可參考第三章教學示範，教作3，將鬱金香彩色影印成五份練習看看。

J. C.

附圖**6**：

花盆

難易度 ★ ★ ⸝

工具材料：

圖材張數x6、筆刀、切割墊、造型針筆、造型凸筆、軟墊、描邊筆、矽膠、竹籤、鶴首鑷子、亮光漆、尼龍筆

可參考第三章教學示範，教作14，將花盆彩色影印成六份練習看看。

Q & A

1> Q：如果不滿意層次高度或貼歪了，但是已經固定要怎麼處理呢？
　　A：用小剪刀剪斷後，重新調整高度即可。

2> Q：假如圖塊不見了，該如何處理？
　　A：可以利用其他有剩餘的圖片遞補。

3> Q：切割錯誤，如何補救？
　　A：利用透氣膠帶。（可參考基本技法的接圖法）

4> Q：是否可拆開重新製作？
　　A：是的，但建議矽膠完全乾掉後，再輕輕將矽膠拔除就可以重新製作了。

5> Q：畫面沾到矽膠該怎麼辦？
　　A：等矽膠乾後，再用鑷子拔除。

6> Q：紙質會影響作品的保存嗎？
　　A：是的。因為，印刷品質的不同而會影響到作品的期限。（作品保存的建議：上亮光劑、少在
強光下曝曬）

7> Q：紙質的厚度在製作時，有什麼影響？
　　A：紙太厚時，刀片淘汰的快但不易變形。紙太薄時，保存不久、易變形。

8> Q：完成的歐式立體紙雕要如何保存？
　　A：裱框是保存的最好方式。

9> Q：前置準備工作一定要〝劃分區域〞嗎？
　　A：是為了避免紙張的運用不當。

10> Q：這種的工藝是否花費非常昂貴？
　　A：不見得，一分錢一分貨。其實可以用少少的錢，創造屬於自己的作品。

11> Q：此工藝有任何的準則嗎？
　　A：工藝的文獻記載上，並沒有一定的標準。只有單純〝紙雕藝術的刻工〞。

12> Q：分解步驟與順序一定要按照書的方式嗎？
　　A：此書以〝入門介紹〞的方式教您如何獨立完成紙雕作品。

13> Q：這需要有美術的基礎嗎？
　　A：即使沒有美術基礎的人也能容易上手。只要培養遠近分層與切割，加上自己的創意每個人都
能成為〝工藝家〞。

14> Q：還有其他種類的圖材可以玩嗎？
　　A：只要是印刷品的紙材皆可製作。例如：廣告DM紙、相片紙...等。

15> Q：假如還有其他的問題？
　　A：歡迎上〝紙森林網站〞或〝紙森林部落及家族〞。

網址：http://www.pfl.com.tw／紙森林網站
http://tw.myblog.yahoo.com/lishiuan2003／紙森林部落
http://tw.club.yahoo.com/clubs/BOSSBOSS／紙森林家族

作品提供者的連絡方式

王增元：0952-562313
邱靜枝：0922-672191
陳紫彤：0989-051882
張佳慧：0933-038480
楊雅智：0970-388737
蔡忻忻：0912-001748
賴碧逢：0955-117181
劉美吟：0937-662194
簡淑媛：0927-256895
插圖提供：朱淑貞 0926-437741
插圖提供：紫外線 0910-951535
手工書提供：蔡秋萍 0916-009009

美雅士浮雕美術館02-2609--3355
Manor Art Enterprises 台灣 蔡寶慧
0932-715629

超簡單上手
歐風立體紙雕

出版者	新形象出版事業有限公司
負責人	陳偉賢

作者	蕭梨萱
企劃編輯	林怡騰
美編設計	陳怡任
封面設計	陳怡任
棚內攝影	林怡騰
作品外拍	陳怡任
地址	台北縣中和市235中和路322號8樓之1
mail	new_image322@hotmail.com
電話	(02)2927-8446　(02)2920-7133
傳真	(02)2927-8446
製版所	興旺彩色印刷製版有限公司
印刷所	利林印刷股份有限公司

總代理	北星圖書事業股份有限公司
地址	台北縣永和市234中正路456號B1樓
門市	北星圖書事業股份有限公司
地址	台北縣永和市234中正路498號
電話	(02)2922-9000
傳真	(02)2922-9041
網址	www.nsbooks.com.tw
郵撥帳號	0544500-7北星圖書帳戶
本版發行	2007 年 8 月　第一版第一刷
定價	NT$ 390 元整

行政院新聞局出版事業登記證/局版台業字第3928號

經濟部公司執照/76建三辛字第214743號

國家圖書館出版品預行編目資料

超簡單上手！歐風立體紙雕/ 蕭梨萱作.--
　　第一版.-- 台北縣中和市：新形象，2007
〔民96〕
　　面 ：　　公分
　　ISBN 978-986-6796-02-9 (平裝)

1. 紙雕

972　　　　　　　　96011259